世界名畫家全集 何政廣主編

阿欽伯鐸 Arcimboldo

賴瑞鎣●著

藝術家出版社

世界名畫家全集

矯飾主義臉譜畫家

阿欽伯鐸
Arcimboldo

賴瑞鎣●著

藝術家出版社

目 錄

前 言

居瑟培・阿欽伯鐸（Giuseppe Arcimboldo 1526～1593）在今日被視為矯飾主義的代表畫家。二十世紀文藝評論家羅蘭・巴特（1915～1980）讚譽阿欽伯鐸的奇想繪畫是鍊金術思想的具體實現。他以動植物組合創造的複合頭像畫，長期被世人遺忘，直到進入二十世紀超現實主義興起後，重新得到重視而獲致高度評價，被認為是超現實畫家的鼻祖，錯覺和怪誕繪畫的宗師。阿欽伯鐸畫出十六世紀矯飾主義的時代臉譜，透過他的複合頭像畫，可由微觀的世界看到宏觀的宇宙，展現生生不息的生命萬象。

阿欽伯鐸1526年出生於義大利米蘭的一個繪畫家庭，父親為比亞鳩・阿欽伯鐸，是位畫家，母親為奇亞拉。1551年父親過世，他接掌父親在米蘭大教堂彩色玻璃畫的工作，接著為科摩大教堂設計祭壇織錦畫。據推測阿欽伯鐸透過父親而與達文西弟子畫家路伊尼的兒子交往，更進一步在心中也受了達文西的素描手稿與筆記思想所影響。

當時，神聖羅馬帝國皇帝查理五世之弟─統治奧地利的斐迪南大公途經米蘭，看到阿欽伯鐸設計的彩色玻璃窗和織錦畫，請他為哈布斯堡家族設計徽章，使得他的聲名遠播。1562年三十六歲的阿欽伯鐸，赴維也納擔任神聖羅馬帝國皇帝斐迪南一世的宮廷畫家。後來又被聘為繼任的馬克西米連皇帝的宮廷畫家，馬克西米連辭世後，兒子魯道夫繼位，也是請阿欽伯鐸擔任宮廷畫家。由於在皇室工作，除了作畫外，他還擔任室內裝飾、皇室藝術品收集、庭園設計、樂器製作、木偶的研究等，顯示他多方面的才能。

阿欽伯鐸的藝術才能發揮到最高的時期，是在魯道夫二世時代。魯道夫二世1576年即位，1583年他從神聖羅馬帝國首都維也納移居布拉格。魯道夫二世具有高度教養，關心藝術與學問，當歐洲各地發生宗教改革與對抗宗教改革的狂瀾時，許多藝術家與學者都向魯道夫二世尋求庇護而聚居在布拉格。魯道夫也熱衷收藏藝術品，如杜勒、布魯格爾、科雷吉歐等名家作品都有收藏。可惜他的收藏在三十年戰爭時遭瑞典軍蹂躪而流散。今日一部分遺品藏在維也納藝術史博物館和巴黎羅浮宮。

魯道夫二世曾授給阿欽伯鐸伯爵之位。傳說魯道夫二世由於在現實世界中遭遇挫折，他作了一個夢，夢想到他統治的都市將成為歐洲文化中心地。於是他請阿欽伯鐸依據他的夢畫一幅像。這便是他所畫的〈魯道夫二世像〉，胸像都用象徵豐饒的花朵果實組合而成。另有一說指出他作畫的意象是來自印度的細密畫，將人體與動物作一種奇妙的結合。阿欽伯鐸一生對「觀相學」很有興趣，因此有人認為他的幻想作品與他對相學的研究有關。無論如何，他所描繪的確是幻想中的另一個世界，但卻與這個現實世界有所相連之處，彷彿是在夢中尋求解脫現實的苦悶象徵。

當時文獻記載，阿欽伯鐸的繪畫是優異創意與富於奇想的產物。實際上，他的繪畫不只是單純奇想。例如他的代表作〈四大元素：水〉，畫出超過六十種水棲生物，而且具有分類可能，具備博物學的正確性。他呈獻給馬克西米連二世皇帝的〈四季〉連作，〈冬〉描繪枯木，〈春〉描繪花開，〈夏〉與〈秋〉則以季節的果物蔬菜為主題組合成擬人像，從春到冬隨季節的時間軸，巧妙描繪出從青春到年老的男性容貌變化。

阿欽伯鐸的藝術所表現的確是奇想天外，他畫的風景，往往在大地上出現幻化的人頭，表現一種擬人化的風景。而他所作的人頭像，卻又將之還元為自然萬物，深具豐富的寓意與象徵的引喻。

2015年2月於藝術家雜誌社

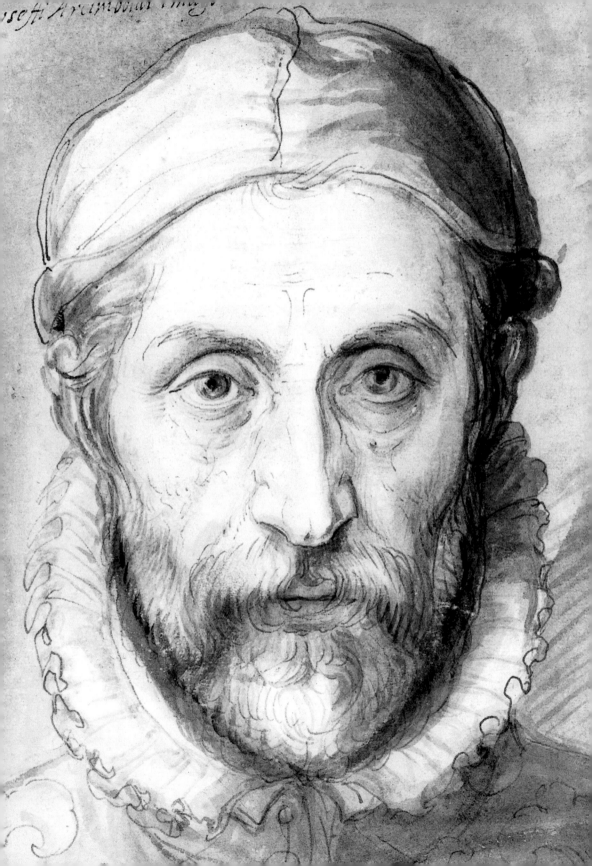

矯飾主義臉譜畫家
——阿欽伯鐸的繪畫與時代

阿欽伯鐸的繪畫與時代

　　達文西在羅馬時曾計畫建造一個八角形的小鏡廳，這個視覺迷宮的計畫雖未能付諸實現，但是其構想卻成為十六世紀思想上抽象迷宮的濫觴，自此產生的新觀念便是「真理不只限於正反兩面」。於是錯綜複雜的推理便成為時潮，撤除思想的藩籬之後，藝術家不再墨守成規，迷宮式的創作思想竟成了矯飾主義（Manierismus）的特殊文化現象。

　　畫家帕米賈尼諾（Parmigianino, 1503-1540）於1524年畫出了〈凸鏡裡的自畫像〉，以膨脹、噱頭十足的造形領銜風騷，改寫了肖像畫的歷史。到了矯飾主義晚期，居瑟培‧阿欽伯鐸（Giuseppe Arcimboldo）繼起，運用交錯重疊的組合手法發展出「複合頭頭畫」（Kompositköpfe），混淆了靜物畫與肖像畫的界線，在他的複合頭像畫裡，充滿著詼諧、諷刺和怪異的形象，引導著觀畫者展開視覺的迷宮之旅。

帕米賈尼諾
凸鏡裡的自畫像
1524　油畫
直徑24.4cm
維也納藝術史博物館藏

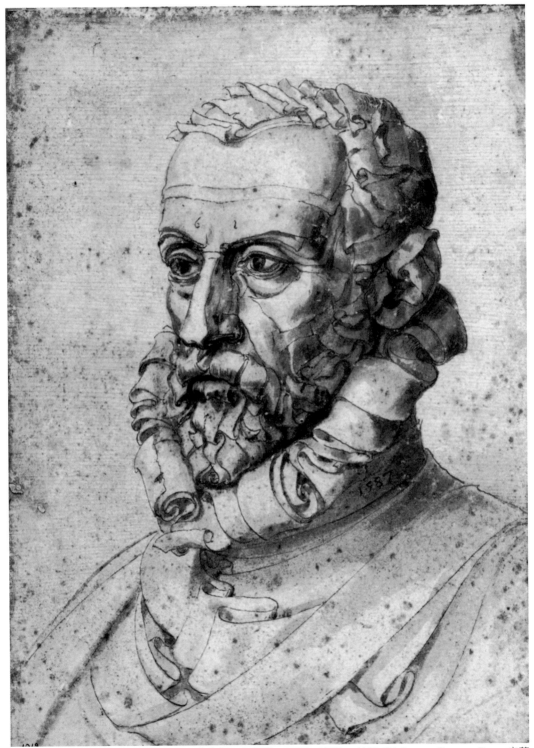

阿欽伯鐸　**自畫像**　1587　素描　44.2×31.8cm　Genua, Rosso宮藏

在米蘭的早年

　　畫家居瑟培‧阿欽伯鐸在西元1526年出生於米蘭的一個繪畫家庭，父親為比亞鳩（Biagio），母親為奇亞拉（Chiara Parisi）。根據考證，阿欽伯鐸並未如傳言所道，具有顯赫的家世背景；事實上他的家族從祖父帕西奧（Pasio）開始就已經從事藝術工作，父親比亞鳩、兩位叔伯安布羅鳩（Ambrogio）和吉安（Gian Giacomo），以及另一位親屬佐凡（Giovan Stefano）都是畫家。

　　雖然有關阿欽伯鐸出生背景的傳說不少，可是大多屬於穿鑿附會。依據文獻的記載，阿欽伯鐸的父親比亞鳩曾在1518年參與繪製米蘭大教堂壁畫的工作，由此推算，阿欽伯鐸的父親應該在西元1498年

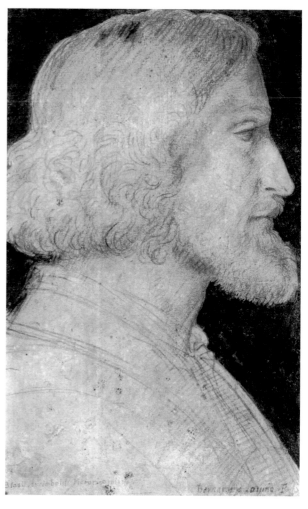

路伊尼（Bernardino Luini）
比亞鳩‧阿欽伯鐸像（父） 1532之前
版畫 23.4×14.6cm
倫敦大英博物館藏

之前業已誕生。至於阿欽伯鐸的祖父帕西奧，可靠的文獻資料更少，只知道他被時人稱為師傅（Maestro），在1534年過世，從文獻上並無法得知，他從事的是那一類的藝術工作，只能根據資料推測，他可能在1470年代就已經出生了。傳言中有關阿欽伯鐸的祖父帕西奧是西元1489年即位、於1497年過世的米蘭樞機主教菲力浦‧阿欽伯鐸（Filippo Arcimboldo）的私生子之說，已被證實屬於訛傳。最新的考證發覺，米蘭樞機主教菲力浦‧阿欽伯鐸是出生於1469年或1473年，而於1518年辭世；據此考證結果，畫家阿欽伯鐸的祖父是米蘭樞機主教非婚生子女之傳言就被推翻了。

　　另外一則有關阿欽伯鐸家世的軼聞，是來自《米蘭貴族》

（La Nobilta di Milano）的內容記述，這本書是由莫里賈（Paolo Morigia, 1525-1604）神父於1595年所著。莫里賈神父與阿欽伯鐸私交甚篤，書中提到的阿欽伯鐸家譜世系，乃是依照阿欽伯鐸本人的口述描寫的。莫里賈神父在《米蘭貴族》書中指稱，阿欽伯鐸的家族淵源可上溯至西元八、九世紀查理曼大帝（Karl der Große，約742-814）之時，那時候有一位南日耳曼血統的貴族塞德弗里・阿欽伯鐸（Saitfrid），他有16個孩子，其中三位受封爵位；一位封爵的子孫於日後輾轉遷居到義大利，這就是畫

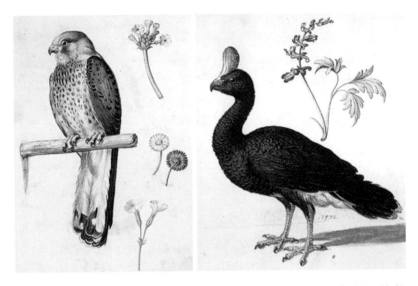

家阿欽伯鐸的家族來源。雖說上述這些記載是來自畫家阿欽伯鐸的口述，目前並沒有確切的史獻可供考證，但是畫家阿欽伯鐸確曾在1582年受到神聖羅馬帝國皇帝魯道夫二世（Rudolf II., 1552-1612）的委任，前往德國坎普頓（Kempten）蒐集珍禽異獸，這趟德國之行很可能途經奧格斯堡（Augsburg）和雷根斯堡（Regensburg）。關於畫家阿欽伯鐸的此趟行程，莫里賈神父在《米蘭貴族》裡寫道：「皇帝馬克西米連二世（Maximilian II., 1527-1576）的御醫曾將一張書寫在羊皮紙上有關阿欽伯鐸家族淵源的文字唸給畫家阿欽伯鐸聽，阿欽伯鐸曾為此訪尋奧格斯堡的一座教堂墓園，並在那裡找到刻有阿欽伯鐸家族盾形徽章的墓碑；而在雷根斯堡大教堂的墓園中，他也見到同樣的盾形徽

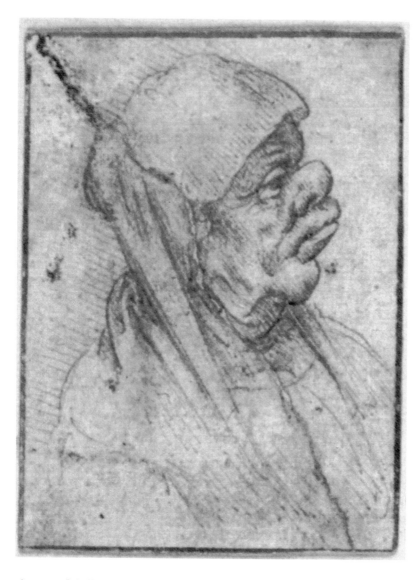

章。」《米蘭貴族》中敘述的這一段話是否屬實,尚有待進一步
的考證,因此畫家阿欽伯鐸的家世之謎仍陷於膠著中。

　　阿欽伯鐸幼年的學習過程和何時出道,這些有關他早年在米
蘭的資料甚少,只知道他出生的1520年代達文西(1452-1519)已
經逝世,但是達文西的一位學生貝納狄諾‧路伊尼(Bernardino
Luini, 1480-1532)還活躍於米蘭畫壇,貝納狄諾‧路伊尼持有達
文西離開米蘭時交託給他的筆記和素描本。阿欽伯鐸的父親曾與
貝納狄諾‧路伊尼密切交往過一段時間,在阿欽伯鐸的幼小心靈

阿欽伯鐸　**律師**
油彩畫布　70×54cm
米蘭個人藏

中，對這位長輩應該留下了深刻的印象，日後阿欽伯鐸可能透過
貝納狄諾・路伊尼的兒子奧瑞里歐・路伊尼（Aurelio Luini, 1530-
1593），參閱了達文西的素描手稿和記述繪畫心得的筆記。達文
西對繪畫的見解以及對自然觀察的心得，還有對怪誕圖像的創
見，都深深地烙印在阿欽伯鐸的腦海中，這些對阿欽伯鐸的藝術
生涯產生了極大的影響力，奠定了他深厚的寫實技法之外，也開
啟了他靈活多元的創作思想，更促生了他那令人玩味無窮的「複
合頭像畫」。

矯飾主義藝術興起·
開啟阿欽伯鐸視野

　　還有時逢矯飾主義藝術興起，繪畫風格推陳出新，藝術界百家齊鳴的現象，也開啟了阿欽伯鐸的視野。此外，阿欽伯鐸曾經跟隨父親參與米蘭大教堂的裝潢工事，並且在一位遠親——1550年至1555年間擔任米蘭大教堂主教的吉安傑羅·阿欽伯鐸（Gianangelo Arcimboldo）介紹下，年輕的阿欽伯鐸在米蘭認識了許多藝術家、人文學者和科學家，這些豐富的經驗和知識，對於初出茅廬的阿欽伯鐸而言誠屬可貴，他從一開始便儲備了無限的潛力。

　　根據米蘭大教堂的文獻記載，阿欽伯鐸於1549年隨同父親為教堂設計了幾組彩窗——〈舊約的情節〉和〈聖凱薩琳的生平〉，一般研究都認為這是他藝術生涯的開端。這段期間他和父親除了為米蘭大教堂設計彩窗之外，也從事織錦畫的設計，還為米蘭的聖茅里奇奧教堂（San Maurizio al Monastero Maggiore）繪製壁畫〈施洗者約翰的生平〉。這些由他和父親共同創作的藝術作品，顯示著精美細膩的品質，畫中人物的體型修長，舉止極為優雅，充分表現出當下流行的矯

比亞鳩（父）和居瑟培·
阿欽伯鐸設計
舊約的情節
1549-1550　彩窗
米蘭大教堂

（右頁）比亞鳩（父）和
居瑟培·阿欽伯鐸設計
舊約的情節（局部）
羅得與其女兒
1549-1550　彩窗
米蘭大教堂

比亞鳩（父）和亞瑟
培‧阿欽伯鐸
**施洗者約翰的生平
（局部）命名**
1549-1550　壁畫
米蘭 San Maurizio al
Monastero Maggiore

16

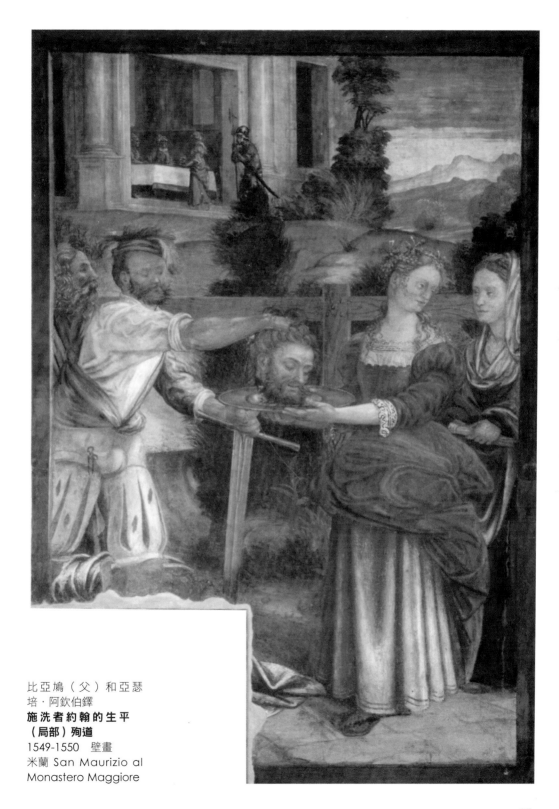

比亞鳩（父）和亞瑟
培・阿欽伯鐸
**施洗者約翰的生平
（局部）殉道**
1549-1550　壁畫
米蘭 San Maurizio al
Monastero Maggiore

比亞鳩（父）和亞瑟培．阿欽伯鐸　**聖凱撒琳的生平（局部）誕生**　1551　彩窗　116×67cm　米蘭大教堂
（右）比亞鳩（父）和亞瑟培．阿欽伯鐸　**聖凱撒琳的生平**
1549-1551　彩窗　米蘭大教堂
（右頁）比亞鳩（父）和亞瑟培．阿欽伯鐸　**聖凱撒琳的生平
（局部）與皇帝談論教理**　1551　彩窗　116×67cm　米蘭大
教堂

飾主義繪畫風格。

　　1551年父親逝世之後，阿欽伯鐸仍然留在米蘭
大教堂，接續父親生前未完成的彩窗設計工作，
〈聖凱薩琳的生平〉中〈聖凱薩琳的誕生〉和〈聖
凱薩琳與皇帝談論教理〉兩個局部是他獨立擔綱設

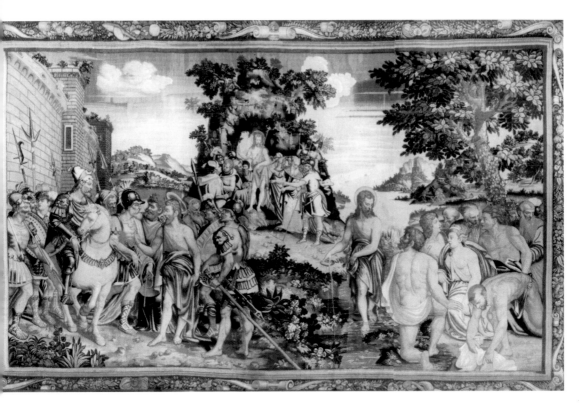

阿欽伯鐸
施洗者約翰的一生行誼
約1560　織錦畫
460×740cm
Monza大教堂

（右頁）阿欽伯鐸
**施洗者約翰的一生行誼
（局部）**　約1560
織錦畫　Monza大教堂

計的。其後他於1556年至1559年之間，為孟薩大教堂（Cathedral, Monza）繪製祭壇畫〈傑西之樹〉（Tree of Jesse），又於1560年為孟薩大教堂設計織錦畫〈施洗者約翰的一生行誼〉。而且從科摩大教堂（Cathedral, Como）的文獻記載中得知，他在1558年為科摩大教堂設計和監製了8幅祭壇織錦畫，〈聖母之死〉為其中的一幅。

製作米蘭大教堂的彩窗和織錦畫

　　由阿欽伯鐸接續父親未完成的彩窗〈聖凱薩琳的生平〉之中兩個局部──〈聖凱薩琳的誕生〉和〈聖凱薩琳與皇帝談論教理〉，可以看出此時他仍受限於同時期流行的矯飾主義繪畫風格，尚未發展出自我的獨特風格；不過他那精緻優美、詳細描述聖經情節的構圖，和提高彩度和明度以製造華麗效果的呈現手

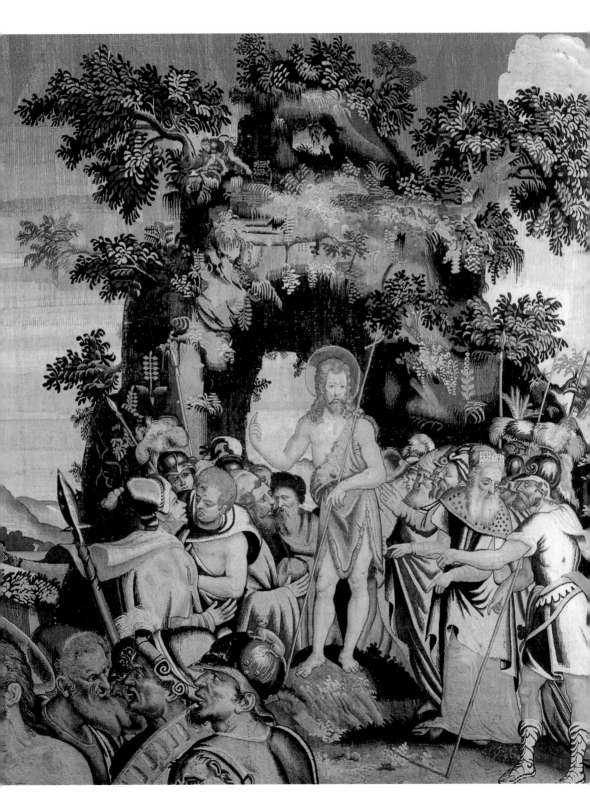

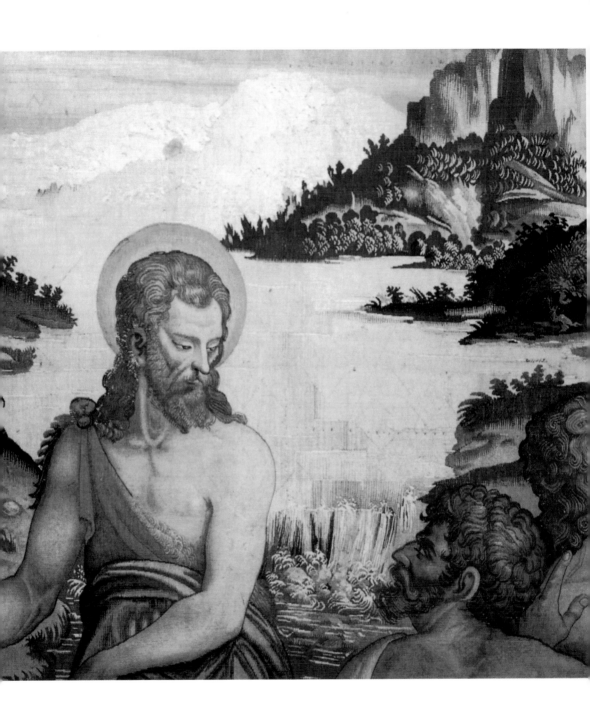

阿欽伯鐸　**施洗者約翰的一生行誼（局部）**　約1560　織錦畫　Monza大教堂

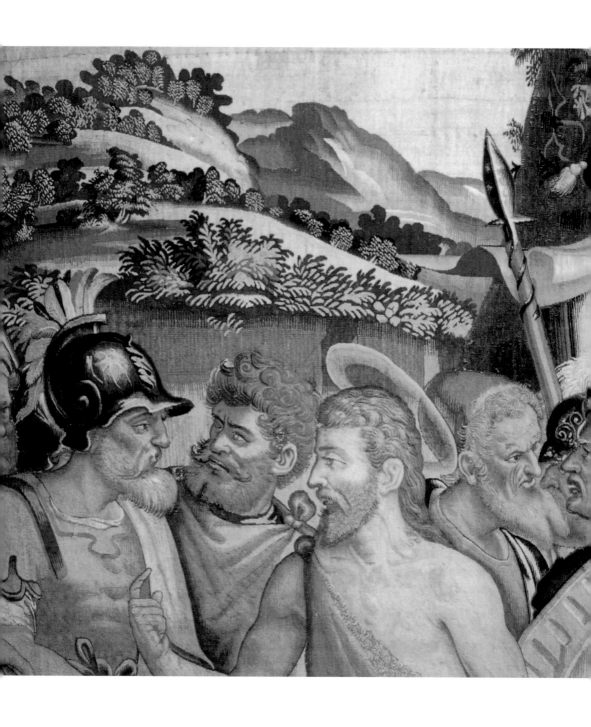

阿欽伯鐸　**施洗者約翰的一生行誼（局部）**　約1560　織錦畫　Monza大教堂

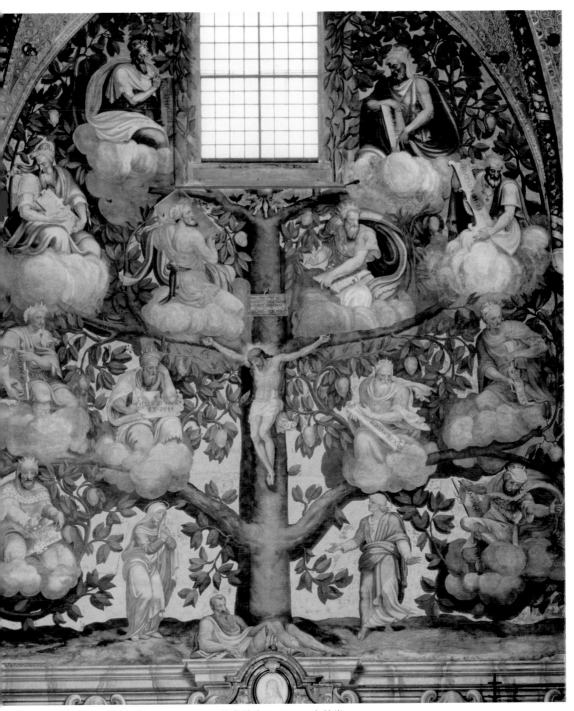

阿欽伯鐸　**傑西之樹**　1556-1559　祭室壁畫　monza大教堂

（右頁）阿欽伯鐸設計　**聖母之死**　1558　織錦畫　423×470cm　Como大教堂

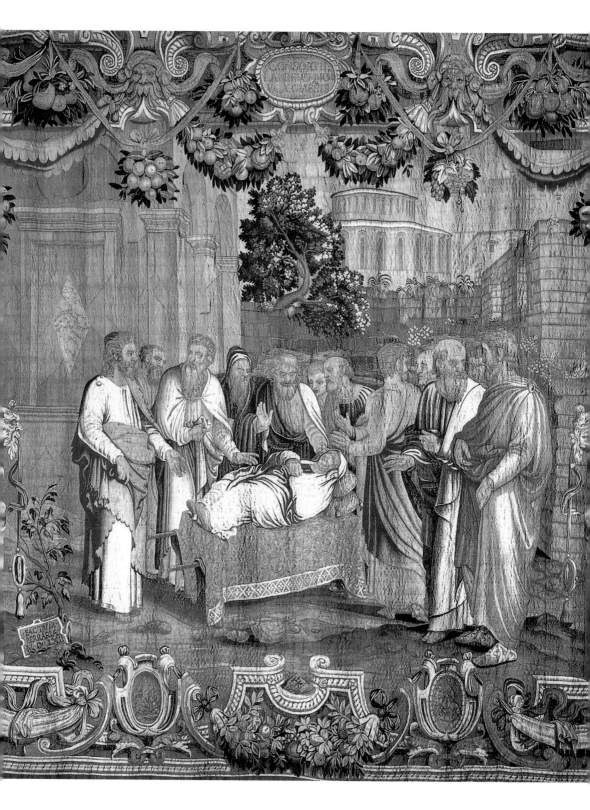

法，深獲米蘭大教堂及其他教堂執事的青睞。儘管尚未樹立個人的繪畫特色，但是從他這時候獨立繪製的壁畫〈傑西之樹〉和織錦畫〈聖母之死〉的細節，仍可發現他所畫的人物比起以前與父親合作時的風格顯得更為溫柔優雅，而且由構圖的邊框和細部的裝飾圖樣還可看出，他日後繪製「複合頭像畫」時的精密寫實功夫，已在此時初露端倪了。此外，由他此時作品的構圖裡面，還可以看到一些阿拉伯紋飾，他利用這些紋飾來增添作品的華麗感；這個迹象顯示了正當大航海的時代，歐陸以外異邦藝術也給阿欽伯鐸帶來不少啟示。

　　1549年，23歲的阿欽伯鐸隨同父親一起為米蘭大教堂設計彩窗，而在兩年後父親辭世之時接掌父親遺留下來的工作，這時候年方25歲的阿欽伯鐸已展現了驚人的藝術才華，在米蘭擁有相當的知名度。1551年，在阿欽伯鐸的父親過世之後，神聖羅馬帝國皇帝查理五世（Charles V., 1500-1558）的弟弟——統治奧地利的

（左）阿欽伯鐸
花飾草圖
約1560-1567　素描
35.1×26.3cm
紐約大都會博物館藏

（右）阿欽伯鐸
赴市場途中的農婦素描
素描　25.1×18.1cm
馬德里國家圖書館藏

（右頁）阿欽伯鐸
壁龕與人像
約1560-1567　素描
35.1×26.3cm
紐約大都會博物館藏

斐迪南大公（Ferdinand, 1503-1564）途經米蘭，看到阿欽伯鐸為教堂設計的彩窗和織錦畫，也目睹了他繪製的壁畫，非常欽慕他的多才多藝，便請他為哈布斯堡（Habsburg）家族設計五個盾形徽章，由於這五個象徵哈布斯堡家族榮光的徽章，令斐迪南大公頗為滿意，也讓阿欽伯鐸的聲名遠播。斐迪南大公遂在登基神聖羅馬帝國皇位之後，於1562年聘請阿欽伯鐸遠赴維也納，成為哈布斯堡的宮廷畫家。

任職斐迪南一世宮廷畫家的時期
（1562-1564）

1558年，斐迪南大公在其兄查理五世辭世後，接下神聖羅馬帝國的皇位，成為皇帝斐迪南一世（Ferdinand I.），定都維也納，國土包括西班牙、德意志、奧地利、波西米亞和匈牙利，同時還擁有尼德蘭地區的統治權。哈布斯堡家族從馬克西米連一世（Maximilian I., 1459-1519）起就開始擴充收藏，斐迪南一世自幼生長在西班牙宮廷裡，對皇室收藏的藝術品耳濡目染，早已培養出敏銳的藝術鑑賞眼光，也對時代新科學頗感興趣，尤其是對自然科學愛不釋手。這些素養也隨著他的定都來到維也納，他繼承皇位後便將哈布斯堡家族

不知名畫家仿波克斯貝格（Johann Bocksberger d. Ä.）
皇帝斐迪南一世肖像 1580左右（原作1550/51） 油畫
13.9×10.5cm 維也納藝術史博物館藏

阿欽伯鐸
海獸的衣裝設計
素描　29×19cm

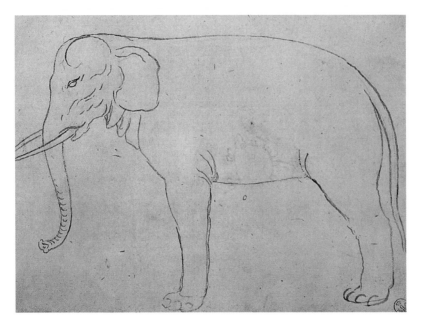

阿欽伯鐸　**象的素描**
24×18.7cm
1570年慶典，歐洲初次
公開的象

（下）艾爾塞斯
（Sigmund Elsässer）
科羅弗拉特婚禮
1580　版畫上彩
33.5×45cm
維也納藝術史博物館藏

的歷代收藏搬到維也納，除了成立奇珍收藏區外，也成立圖書館和藝術收藏室，並設置了錢幣陳列室。從此維也納便由一個公爵的行政駐在地，變成神聖羅馬帝國的國都，成為政治、經濟、軍事和文化的樞紐，皇宮、防禦工事和行政機構的興建刻不容緩。特別是此時正逢十六世紀中葉，藝術和文化皆蓬勃發展，科學和航海知識都相當普及，各國的王公卿相無不致力於成立百科全書式的收藏室，以彰顯個人精深的藝術素養和淵博的自然科學知識。斐迪南一世積極地邀請各國成名的藝術家和學者前來維也納，除了為他設計宮殿、庭園和城防設施之外，也派遣他們到各地去蒐集珍禽異獸，以豐富哈布斯堡皇家的收藏內容。阿欽伯鐸

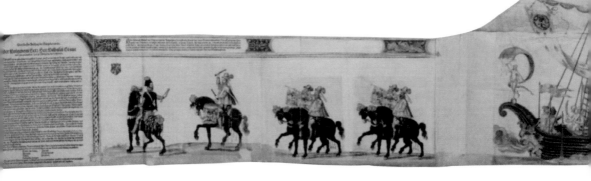

便是在這種情況下，被斐迪南一世重金禮聘到維也納宮廷的。針對阿欽伯鐸首次赴維也納就任宮廷畫家之事，莫里賈神父在其另一本1592年著述的《古代米蘭史》（Historia dell' Antichitd di Milano）中記錄著：「1562年，阿欽伯鐸告別故鄉來到皇帝的宮廷，他深受寵信並獲得禮遇。皇帝因材適用給予他優渥的薪俸外，也讓他有機會發揮各方面的長才。」

從裝潢藝術家和肖像畫家晉升為宮廷畫家

阿欽伯鐸在維也納宮廷的工作，除了為皇室成員繪製肖像之外，也負責宮中宴會、競技大會、節慶、宗教祭典、皇室婚禮和加冕大典等活動的設計總監工作。在他眾多參與設計的工作項目中，最受矚目的計畫案是他為奧地利查理大公（Archduke Charles of Austria）迎娶夫人所繪製的作品，自此時起，他便由原先的裝潢藝術家和肖像畫家晉升為宮廷畫家。阿欽伯鐸初抵維也納之時，為哈布斯堡皇室策劃活動的設計圖已不知去向，但是透過其他畫家所畫的〈1560年8歲的大公魯道夫與巨人伯納在維也納的比武大會〉，和〈1560年維也納比武大會上踩高蹺的人〉，我們可以想像那時候宮廷舉辦各種盛會的大概情形；而從1580年艾爾塞斯（Sigmund Elsässer）所繪的〈科羅弗拉特婚禮〉（Kolowrat - Hochzeit），也可看到十六世紀中葉以來哈布斯堡皇家婚禮的盛

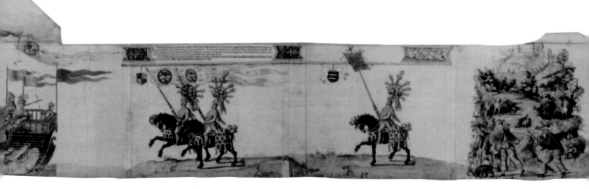

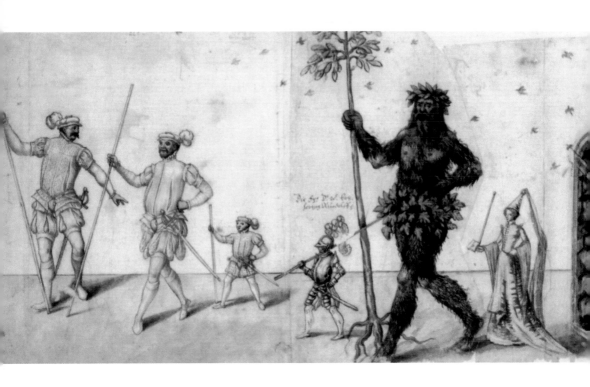

不知名畫家
**1560年8歲的大公
魯道夫與巨人伯納在
維也納的比武大會**
1560之後　水彩
26.5×65.5cm
納也納藝術史博物館

大隆重場面。

　　此一時期，阿欽伯鐸曾為皇帝斐迪南一世及其子麥克西米連繪製許多家族群像和個人肖像，他於1553年底至1554年初畫了一幅〈馬克西米連二世與妻子西班牙的瑪利亞及三位子女〉，這幅皇家群像業已失傳，但是藉由其他畫家在1563年左右複製的畫，我們可以看到阿欽伯鐸原先的構圖。畫裡人物是日後的皇帝馬克西米連二世夫妻和1549年出生的長女安娜（Anna）、1552年出生的長子魯道夫（Rudolf）、1553年出生的次子恩斯特（Enst）。阿欽伯鐸畫這幅家族群像之時，可能參考了奧地利畫家塞森艾格（Jakob Seisenegger, 1505-1567）的全身貴族肖像——〈提洛的斐迪南大公〉；我們可以看到兩幅畫中的主人翁——馬克西米連和其弟斐迪南大公（1529-1595）的衣著和站姿極為相似，都是搭配著開檔燈籠褲的時髦服裝，頭戴羽毛裝飾的扁平禮帽，雙腳歇站，右手執皮手套，左手搭在軍刀柄上。

　　其他六張被認定為出自阿欽伯鐸手筆的胸像，分別是1563

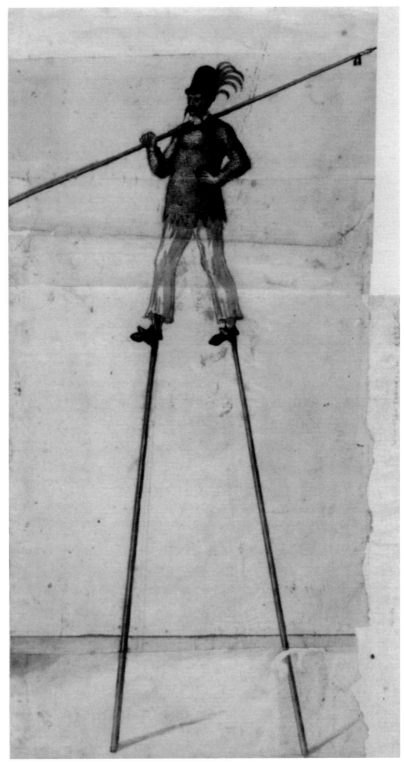

不知名畫家　**1560年**
維也納比武大會上踩高
蹺的人　1560之後
水彩　40.2×25cm
納也納藝術史博物館藏

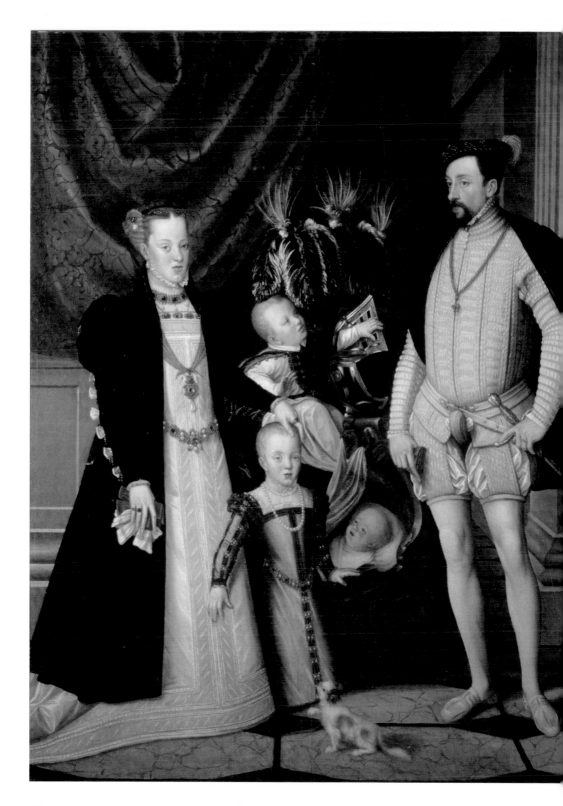

塞森艾格（Jakob
Seisenegger）
提洛的斐迪南大公
1548　油畫
184.5×89cm
維也納藝術史博物館藏

（左頁）不知名畫家仿
阿欽伯鐸
馬克西米連二世夫妻
和三位子女　約1563
（原作1553/54）
油畫　24×18.8cm
維也納藝術史博物館藏

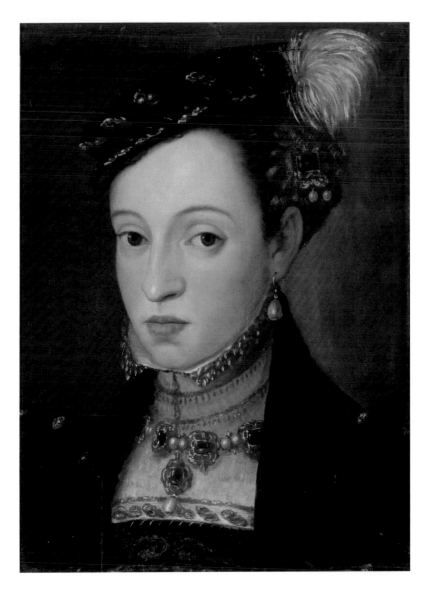

年左右畫的斐迪南一世之女〈瑪達蓮納（Magdalena）女爵〉、
〈瑪格麗特（Margarete）女爵〉、〈海倫（Helena）女爵〉、
〈芭芭拉（Barbara）女爵〉，1562年至1563年間畫的〈瓊安
（Johanna）女爵〉，以及1563年左右畫的馬克西米連二世之女
〈安娜（Anna）女爵〉。這些肖像畫幾乎都以四分之三的側面入
畫，相對於昏暗的背景，畫中人物面容清晰，表情平和，精細描
繪的服飾襯托著粉嫩細緻的皮膚，更彰顯出主人翁雍容華貴的氣

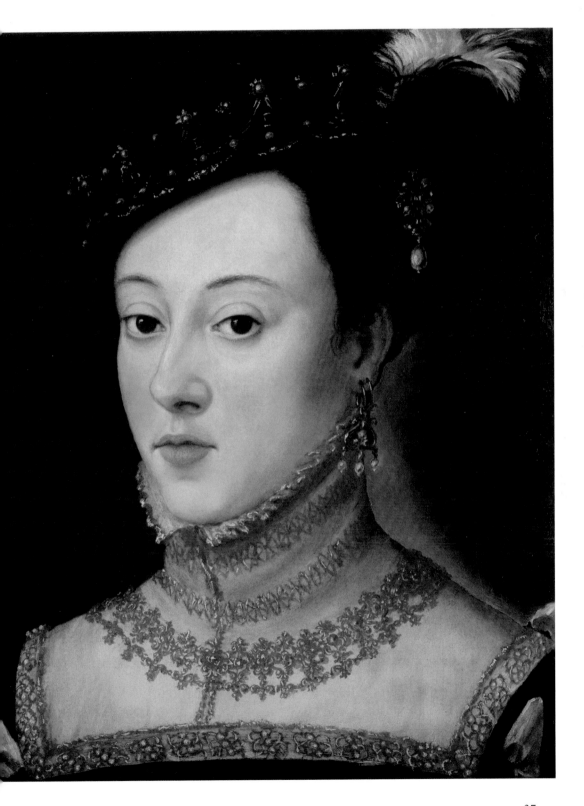

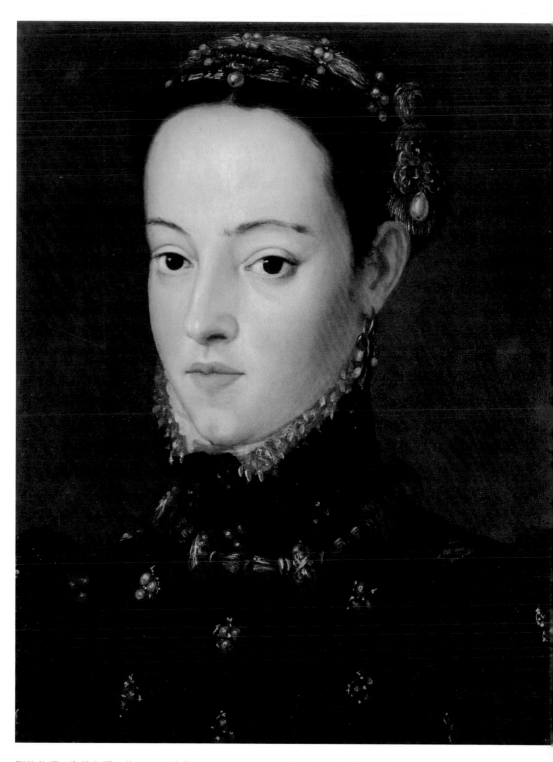

阿欽伯鐸　**海倫女爵**　約1563　油畫　43.5×33.5cm　維也納藝術史博物館藏

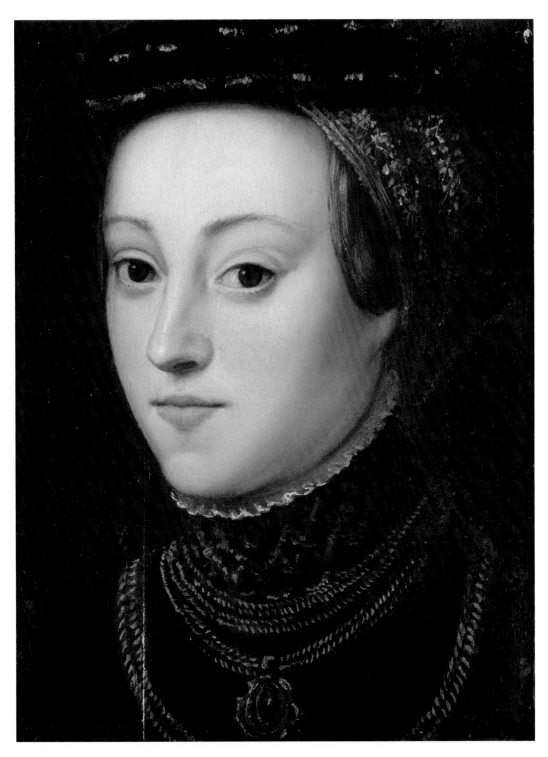

阿欽伯鐸　**芭芭拉女爵**　約1562-1565油畫　42.5×25cm　維也納藝術史博物館藏

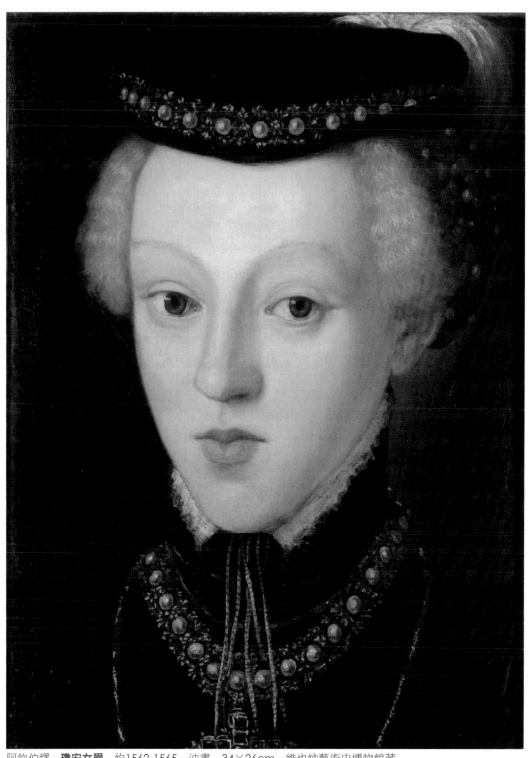

阿欽伯鐸 **瓊安女爵** 約1562-1565 油畫 34×26cm 維也納藝術史博物館藏

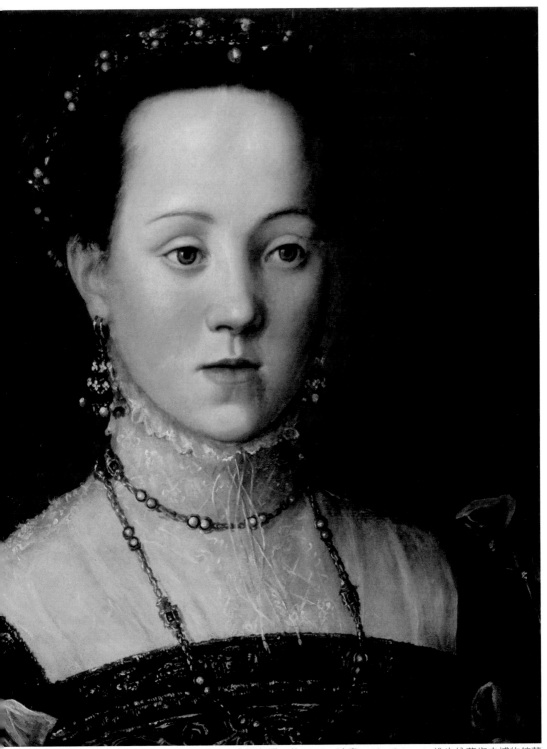

安娜女爵 約1563 油畫 42×34cm 維也納藝術史博物館藏

質。十六世紀中葉，不只是哈布斯堡皇族，整個歐洲的貴族圈都流行著這種肖像畫風格。

繪製「四季」系列畫——象徵人生的四個階段

　　阿欽伯鐸在維也納初期的油畫多已失傳，唯一一件具有文獻記載的作品是1563年繪製的「四季」系列畫，其中〈春〉、〈夏〉與〈冬〉三幅還存留至今。根據大臣上書皇帝的奏摺所述：「阿欽伯鐸無法如期完成該系列畫作，延遲了大約一個星期才呈上該作。」可以推測，此時阿欽伯鐸初次嘗試複合頭像的創作，因此所花費的時間比預期的時間更長。至於這系列「四季」畫作究竟是為斐迪南一世或者是為日後的皇帝馬克西米連二世而畫的，奏章中並未說明；可是時值斐迪南一世辭世前一年，1563年畫的這系列「四季」可能是為了紀念馬克西米連二世於1562年9月在布拉格受封為波西米亞王、於1562年12月被策封為羅馬王、又於1563年8月被封為匈牙利等一連串的殊榮而繪製的獻禮。特別是〈冬〉的衣服上顯示著一個「M」字，依照「M」字為馬克西米連名字的縮寫來推測，這系列「四季」畫作是針對馬克西米連二世繪製的可能性極大。

　　1563年這組「四季」的構圖都是二分之一及胸的頭像，〈春〉、〈夏〉、〈冬〉三幅各依季節使用當季的花草蔬果和樹木拼貼合成人的頭像，每幅像的胸前都插著一枝代表各季節的花果。〈春〉是胸前配帶一朵鳶尾花、面向左方的頭像，頭部是由五十多種色彩斑爛的春季花卉拼組起來的，白色的領圈由七種白色花朵拼貼出來，綠色的衣服則由春天遍地可見的小草、時蔬、香草和草莓約二十餘種植物組合而成。從各類花草蔬果欣欣向榮的樣貌，可以看出阿欽伯鐸畫這幅〈春〉的時候，是從自己的自然寫生習作中取材，有些生意盎然的鮮艷花朵極有可能是直接面

（右頁）阿欽伯鐸
春 1563 油畫
66×50cm
馬德里Real
Academia de
Bellas Artes de San
Fernando

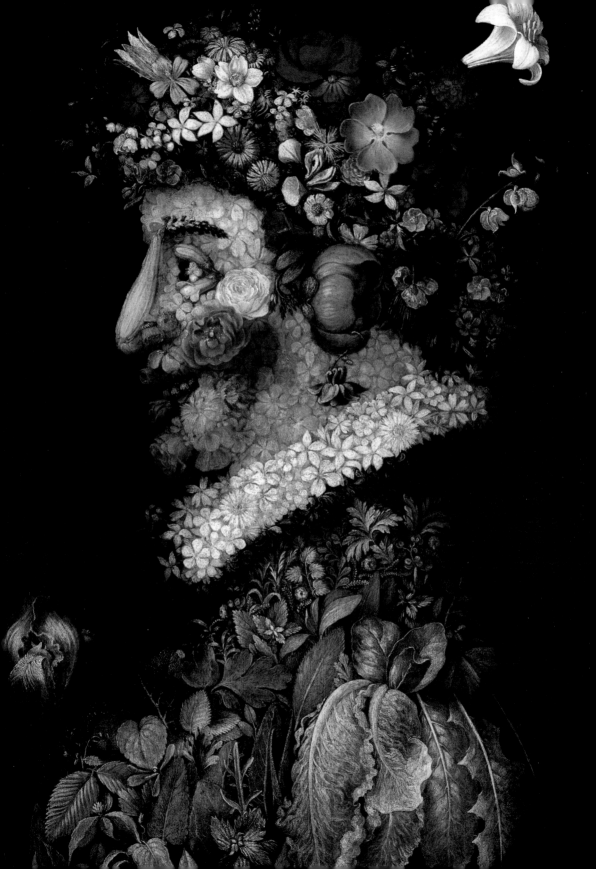

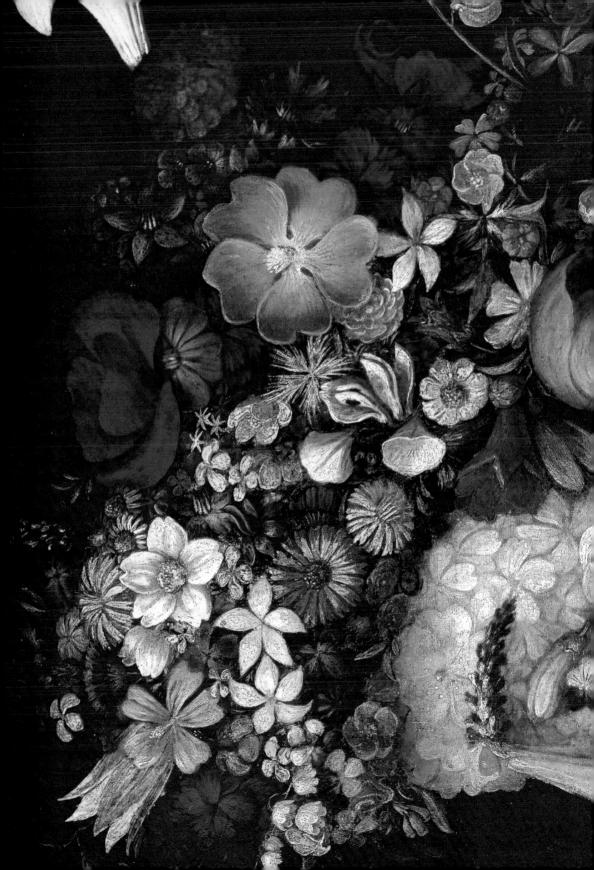

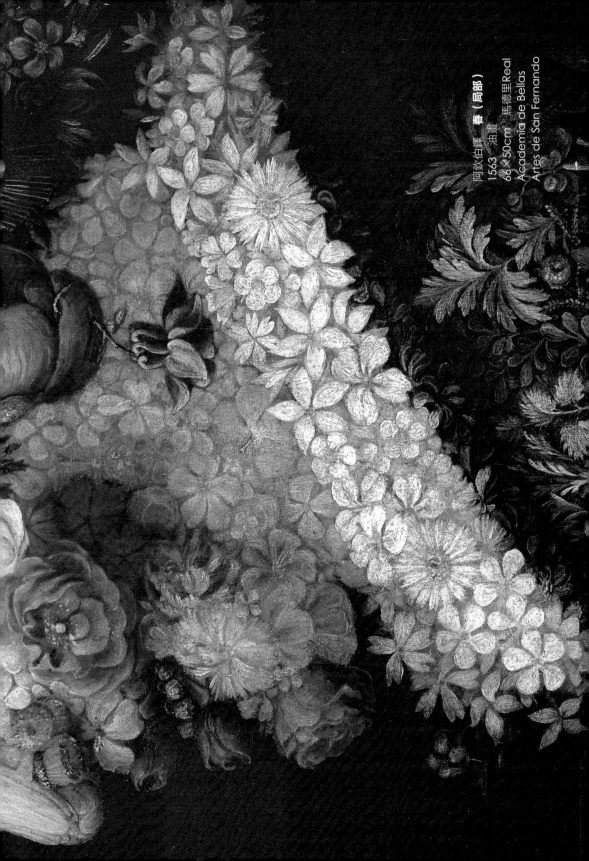

阿欽伯鐸 春（局部）
1563 油畫 馬德里Real
Academia de Bellas
Artes de San Fernando

阿欽伯鐸　**春（局部）**　1563　油畫　66×50cm
馬德里Real Academia de Bellas Artes de San
Fernando

（左頁、上二圖）
阿欽伯鐸　**花卉寫生**
水彩　維也納國家圖書
館藏

對自然精密描繪的。這幅標榜著百花齊放的〈春〉，臉孔呈現粉
嫩的色調，腮紅與含苞待放的雙唇相映，襯托出含著笑意的和悅
表情。嫩綠嫣紅的色彩，使這幅複合頭像滿盈著春的氣息，她宛
如一位歌頌春天的詩人，也好似捎來花訊的花仙子，看起來是那
麼的浪漫和祥和。組合成頭像的種種元素，也一再地凸顯春的意
向和象徵人物的性格。例如此幅〈春〉的髮髻——萬壽菊和玫瑰
唇瓣分象徵完美無瑕，頭頂的白百合象徵純潔，後腦勺的金雀花
象徵再生，各種小白花聚成花環狀的衣領代表著多產與神聖，肩
上的萬苣則含有權力的象徵意涵。在這裡，一切構圖元素都意指
著春回大地、萬物充滿生機。

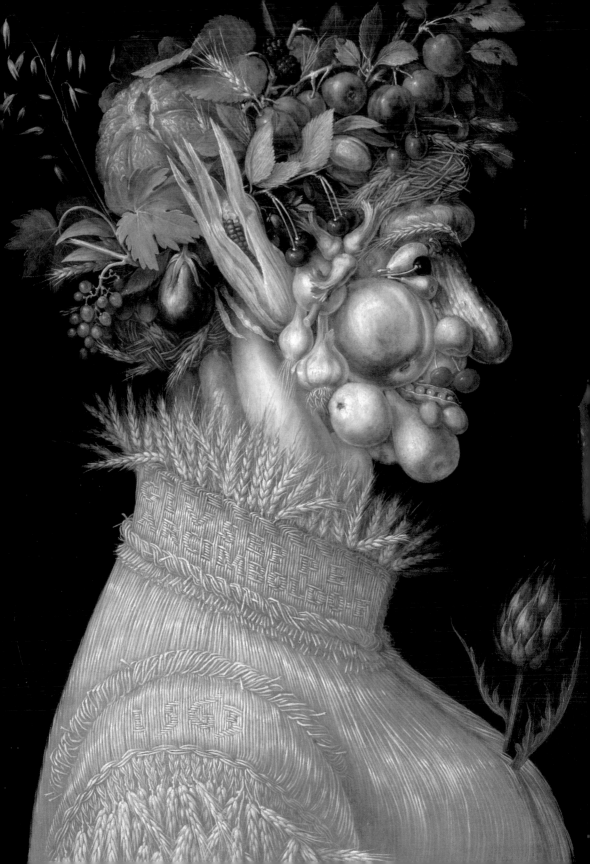

〈夏〉是這組「四季」系列中唯一落款的作品，阿欽伯鐸在此畫像的衣領上標示出自己的名字「GIUSEPPE ARCIMBOLDO」，肩上寫著「1563」。這幅〈夏〉身穿麥梗和麥穗編成的衣服，胸前插著一枝西洋薊，面朝右方，頭部由夏天的瓜果和穀類組成；飽滿的蔬果和鮮明的色彩散發出旺盛的生命力，燦爛的笑容顯示出野人獻曝的喜悅心情。〈夏〉耳際的玉米，對十六世紀的歐洲人而言，是相當罕見的農作物，它原產自墨西哥，哥倫布（Columbus, 1451-1506）從南美洲將它帶到歐洲，1525年西班牙開始種植玉米，不久便傳到義大利，阿欽伯鐸可能是在義大利見過玉米，因此把它安插到〈夏〉的構圖裡面。在此幅構圖中最醒目的櫻桃代表著富貴和豐盛，與畫中豐碩的瓜果在象徵意涵上同出一轍。

已經失傳的〈秋〉（參閱99頁、105頁圖版），可由1572年和1573年兩組「四季」系列畫裡〈秋〉的構圖窺見大概的情形。兩組畫中〈秋〉都以柳木條製成的桶子為外衣，用蘋果、梨子和石榴組成臉孔，利用根莖類作物搭成脖子，透過帶殼的栗子形塑出蓄著

（右）阿欽伯鐸
四季：夏（局部）署名
1563　維也納藝術史
博物館藏

（左頁）阿欽伯鐸
夏　約1563　油畫
67×50.8cm
維也納藝術史博物館藏

短髭的嘴巴，又用秋天收成的穀類搭配成鬍鬚，這些組合適得其所地把壯年男子結實有力的筋肉與體魄表達無餘。此外，代表秋收的成串葡萄和泛黃的葡萄葉成了男子的頭髮，男子頭上還頂著一個南瓜，胸前則插上一枝小石榴。整幅構圖偏於暖色調，而使得畫面籠罩在一片溫馨的氛圍裡；紅菇點綴的耳朵下面垂吊著一只熟透爆開的無花果，更讓秋收時節果實熟透多不勝採的情景洋溢畫面。阿欽伯鐸在此幅〈秋〉裡，引用神話中酒神巴庫斯（Bacchus）的形象作為構圖動機，借由酒神職掌豐收和給人帶來歡樂的性格，塑造出幸福美滿的意象。

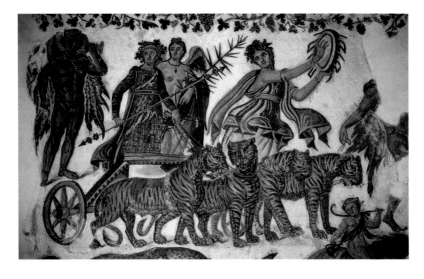

　　〈冬〉是個面朝右方的老人，他的頭部和脖子整體由一根長滿樹瘤、斑駁脫皮的枯幹構成，再加上頭部的色彩暗淡，更襯托出老人形容枯槁的樣子。老人的耳朵和鼻子皆利用枯幹的斷裂粗枝形構出來，苔蘚聚成鬍渣，盤根錯節的樹枝代表散亂稀疏的頭髮，後腦勺盤繞著常春藤，更凸顯示老人禿頭的光景。老人病態浮腫的雙唇是由兩片菌菇組成，老眼迷矇的樣子和嶙峋百結的咽喉則是枯幹腐朽的裂縫造成的。像這樣一個樣貌醜陋的老人造形，可能是來自達文西怪誕人頭素描的啟示。由老人的胸前，也就是枯幹下端，伸出一根細枝，枝頭吊掛著兩顆檸檬。用麥稈編成的披風上，顯示著一個大「M」字形，在此可能暗喻這位老叟

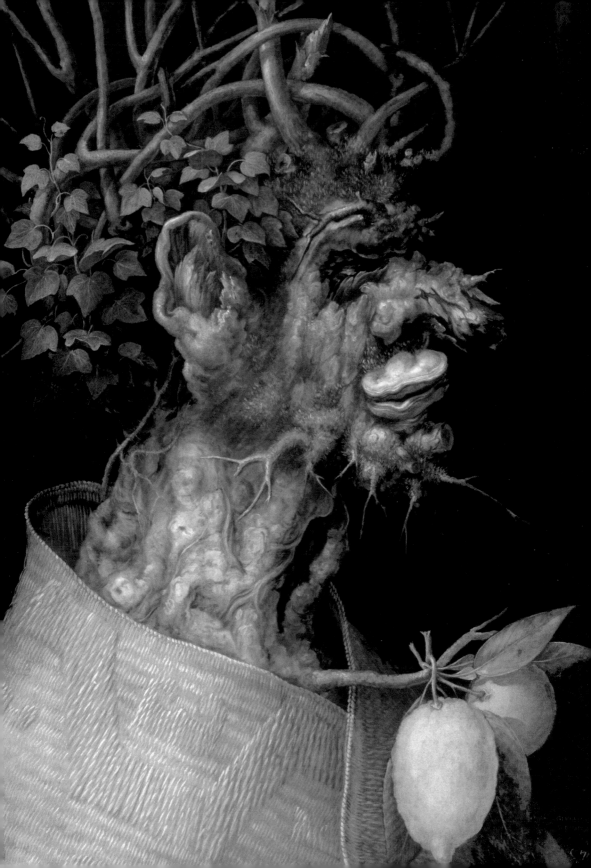

的身份是馬克西米連二世。在這幅形容枯槁、色彩暗沈的構圖裡，攀爬在後腦勺的綠色常春藤，給蕭瑟的冬天帶來了些許生機，醒目的黃色檸檬猶如黑夜中的明燈，指點了迷津也燃起了希望，更道出了隱藏在畫中的深奧道理——「縱飄零猶是春前」。

　　若將這組〈春〉、〈夏〉、〈秋〉、〈冬〉依順序排列，可以發現〈春〉望向左方，〈夏〉與〈秋〉面對面，〈冬〉則望向右方；若再將〈冬〉移至〈春〉的前面，則形成了〈冬〉與〈春〉面對面，〈夏〉與〈秋〉面對面的局勢。由此可知，阿欽伯鐸在策畫此「四季」系列的構圖之初，早已預先安排了這樣象徵一年四時週而復始的連貫意涵。此外，四季的擬人圖像胸前都標示著一枝代表各季節的信物，這種情形有如君王肖像胸前的權杖，由此可以看出，阿欽伯鐸刻意透過這組「四季」系列畫作來暗喻哈布斯堡的君王。

　　從〈春〉〈夏〉〈冬〉的色彩和臉孔可以查覺，〈春〉是一個充滿詩意的少女，〈夏〉是一個活力充沛的年輕婦人，〈冬〉是一個歷盡風霜的老人；依此看來，失傳的那幅〈秋〉是個壯年人的推測就更加確立了。由此可以得知，阿欽伯鐸在1563年畫的四季聯畫，也象徵著人生的四個階段，他意圖以四季的變化形容人生，也希望透過春夏秋冬週而復始的季節循環，表達「天行健，君子以自強不息」的道理。

　　自古以來，描繪人生歲月的題材很多，其用意無非是感嘆世事無常，勸導世人要珍惜光陰。十六世紀中，描寫人生幾個部曲的題材非常盛行，提香（Titian, 約1477-1576）曾在1565年至1570年之間畫了一幅〈時間與智慧的寓言〉，構圖以老中青三個世代的人臉為代表，並透過臉孔下方的狼、獅和狗三種動物，道出年輕人血氣方剛重義氣、中年人倚仗權勢、老年人攻營心機等隨著成長改變的人性。提香在〈時間與智慧的寓言〉中是採用面相寫實的手法，呈現三個人的面貌、年紀和心靈活動，畫題指涉的內容再直接經由每個臉孔下方的動物特性表述，畫中隱藏的寓意昭然若揭。觀此畫，我們不難了解提香藉著智慧主導光陰，勸導世

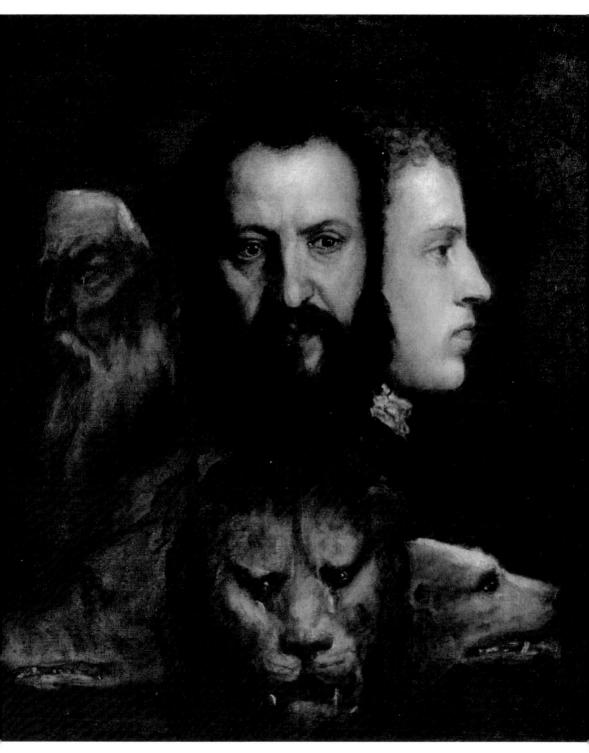

提香　**時間與智慧的寓言**　1565-1575　油畫　76.2×69.6cm　倫敦國家畫廊藏

人的用心。

　　而阿欽伯鐸這組「四季」系列作品，雖然清晰地呈現人物頭部的輪廓，但是處理手法是利用花卉草木蔬果拼貼成人的側面剪影，一望即知這是象徵季節特性的擬人格畫法。若以肖像畫的類型來看，阿欽伯鐸「四季」系列中的人物，並未如提香的〈時間與智慧的寓言〉一樣，具有面相學上的特徵；假使將這組「四季」系列視為單純的靜物畫，又礙於在靜物寫實的外衣下，構圖元素似有所指。其實不論靜物畫或肖像畫，兩者皆可，阿欽伯鐸畫複合頭像時，通常是象徵與寫實並用，一物兩役或一語雙關是他「複合頭像畫」的特質。

身處百科全書式收藏風氣盛行的時代

　　阿欽伯鐸身處在百科全書式收藏風氣盛行的時代，哈布斯堡皇家的廣博收藏對他而言應不陌生，尤其是皇帝斐迪南一世和繼任的馬克西米連二世都傾心於自然科學，也對名畫收藏不遺餘力。皇帝積極地打造宮廷文化，宮中常聚集著來自各國學有專精的各領域學者，與阿欽伯鐸同時任職哈布斯堡的其他宮廷畫家，也是來自各地的高手。自然科學方面包括藥學、植物學、動物學、天文學和地理學等各領域的研究人才，這時候的研究成果往往以版畫流傳於世。在學術方面則有不少大學教授與宮廷交往密切，也有詩人雅客經常出入宮廷，帶動了宮廷蓬勃的學術風氣。此外，建築師、庭園設計師、精工藝匠和音樂家等，也因宮殿的建築和裝潢、花園的規劃，以及各種娛樂活動的需求而齊聚一堂、互相切磋。在這種環境薰陶下，阿欽伯鐸很快地便吸收到各種滋養，不僅在藝術造詣方面，也在人文學識和自然科學方面培養出深厚的基礎。以阿欽伯鐸這樣技藝高超、學識淵博、思想敏銳的畫家，理當能夠勝任繪製皇儲封王大典的獻禮之責，因此在「四季」系列畫作動筆之前，他必定是煞費苦心經營構圖，力使這份獻禮在賞心悅目、歌功頌德之餘，又能滿載著豐富的內容和

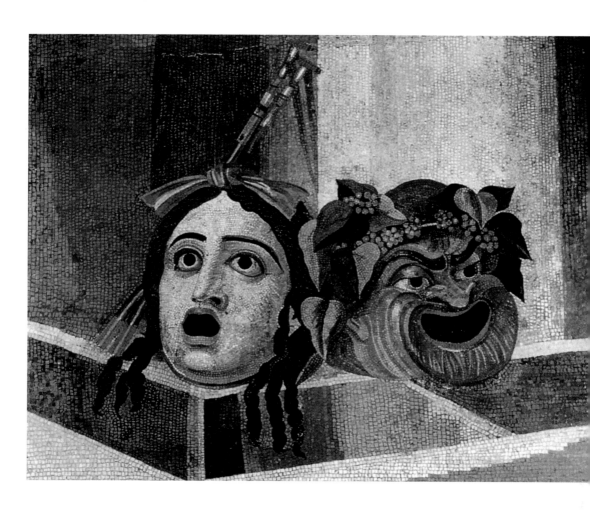

面具　西元二世紀
馬賽克嵌畫　羅馬
Capitolino博物館藏
（來自Tivoli, 哈德里安
別墅）

發揮回味無窮的旨趣。毋庸置疑的是，這組「四季」系列畫也含蓋著祝福哈布斯堡國運昌隆、帝業永垂不朽的意義；以四季代表大自然——全能的上帝，週而復始不停地護翼哈布斯堡皇室和國家。

　　阿欽伯鐸在「四季」系列畫中採用人物頭部二分之一側面入畫，這種構圖有如古羅馬帝國錢幣上常見的皇帝肖像形式；顯然的，他在此挪用了錢幣或徽章上象徵威權的二分之一側面頭像形式，為「四季」系列畫作的帝王象徵意涵加持。而他引用大自然的元素，變異人臉的手法，有如古希臘羅馬時期戲劇常用的面具，也是十六世紀嘉年華會中扮裝易容慣用的道具，甚至於當下矯飾主義的建築上面，出現怪誕臉孔裝飾圖樣的情形更是司空見

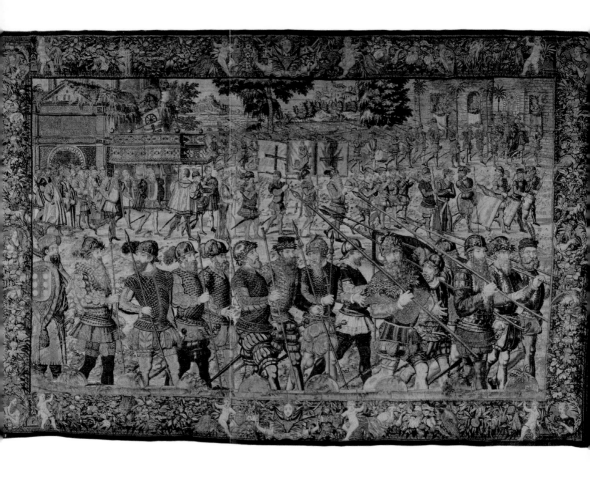

慣。哈布斯堡皇家收藏中，除了古錢幣收藏室外，還有不少的器物和織錦畫，甚至於來自印度的細密畫也在收藏行列中；印度細密畫的構圖、織錦畫裡凱旋者的頭盔和邊框的花果裝飾，應當給予阿欽伯鐸許多靈感。此外，一頂1560年左右在義大利米蘭附近打造的斐迪南大公二世（1529-1595）頭盔，極可能提供了阿欽伯鐸創作「四季」系列畫的泉源。而且此時達文西和杜勒的動植物寫生，已被製成版畫大肆發行，再加上十六世紀上半葉盛行的醫學事典中詳實的藥草手稿，以及百科全書中備載的異邦奇珍，在在都是阿欽伯鐸參考的對象。

　　阿欽伯鐸自從完成這組「四季」系列作品之後，旋即步上飛黃騰達的事業高峰，他這組「四季」深得哈布斯堡皇族青睞的原因，不只是因為大膽的創意和新奇的畫題，也多虧他精練的寫實

1547年哥亞（Goa）的凱旋隊伍
1550年代　織錦畫
348×530cm
維也納藝術史博物館藏

（右頁）1547年哥亞（Goa）的凱旋隊伍（局部）　1550年代織錦畫　維也納藝術史博物館藏

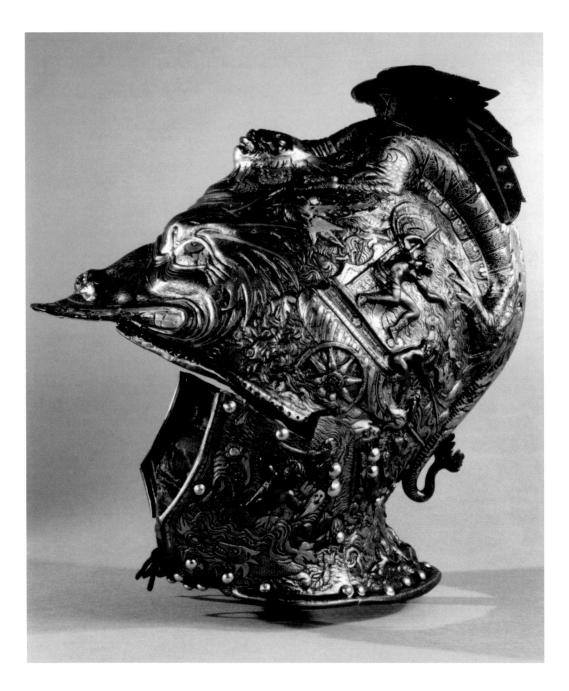

技巧和靈活貫通的思想，才能促生這樣品質精湛、內容玄奧、趣味雋永，兼又具備觀賞價值和省思功能的佳作。若想瞭解阿欽伯鐸究竟從哪裡獲得這種機智靈變的創作泉源，只有回到1560年代初期他所處的人文環境，去探討可能對他產生巨大影響的因子。

大公斐迪南二世頭盔
1560左右　鐵鍍金銀
32×21.5×32.5cm
維也納藝術史博物館藏

「複合頭像畫」贏得喝采

1560年左右，學術界盛行埃及象形文字的解讀，這時候的人文學者認為，埃及象形文字中暗藏著亙古的人生智慧。一些有關埃及文字學的著述，也已刻板印刷廣為發行，對此有興趣的人不難藉由印刷刊物探知一二。例如一本由阿奇亞都（Andrea Alciatus）在1531年發行的《Emblemata》，於30年之間已經印製了47版之多。瀰漫在埃及象形文字考古的學術氛圍中，再加上十五世紀尼德蘭繪畫裡一語雙關，結合象徵內容與寫實形式於一體的創作思想，在此時已蔚為風潮；些透過可見的形式，傳輸精闢深奧內容的表達方式，成為時人藉由欣賞藝術作品，展開思想迷宮遊戲的管道。一個藝術家若擁有傲人的技術，又兼具備深厚的學養和廣博的知識，能夠融匯貫通、創作出圖文並茂的作品，他的名望必定是眾目所矚的。

適逢十六世紀中葉，矯飾主義乘風破浪襲捲全歐，造形藝術處處可見怪誕的圖像，人們對於一些離經叛道、匪夷所思的藝術表現早已習以為常，越是深藏隱喻、神秘晦澀，或是一語雙關、令人費解的作品，越能引發人們的興趣。此時奧地利哈布斯堡皇族大多致力於藝術收藏，皇帝更是求才若渴，像阿欽伯鐸這樣一個多方位的藝術家，自然成為皇帝網羅的對象。阿欽伯鐸也不負眾望，來到維也納宮廷後依舊努力不懈，隨時觀察學習新的事物，以增廣見聞，宮中百科全書式的收藏、千奇百怪的珍稀生物，都提供他創作的泉源；還有新柏拉圖學說、埃及象形文字學，乃至於天文學和科學方面的新發現，在在皆衝激著他的視聽，這些知識很快地便被他吸收消化，融入創作之中。這也就是說明了，為什麼他在1562年來到維也納，從一個承辦活動設計及為皇室繪製肖像的宮廷畫家，於短短一年內立刻轉變畫風，蒈造了「複合頭像畫」，贏得宮廷上下一片喝采的原因。

任職馬克西米連二世宮廷畫家的時期(1564-1576)

　　1564年斐迪南一世駕崩，同年馬克西米連二世繼承皇位。馬克西米連二世的幼年是在茵斯布魯克（Innsbruck）度過的，當他17歲之時，被送往西班牙接受伯父查理五世的教導，並於1546年與1547年之間，參加對抗德意志新教派貴族的戰役，1548年與堂妹，也就是查理五世的女兒瑪利亞（Maria）結婚，1551年才返回奧地利。由於曾在西班牙滯留七年，深受西班牙宮廷文化的影響，所以他對藝術收藏頗感興趣，也熱衷於延攬藝術名家。

　　阿欽伯鐸繼續留在維也納宮廷為馬克西米連二世效命，1565年他的名字首次與其他畫家一起出現在給付宮廷畫家薪水的名冊上，次年他攜帶助手和家當返回義大利，宮廷帳冊上記載著，皇帝馬克西米連二世為了他此行回義大利，付給他100盾。至於著他是否身負重任回到義大利去，史料上並無說明，只知道他於1569年又前來維也納，繼續擔任宮廷畫家。

　　據推測，阿欽伯鐸另一組也以二分之一人物頭部側面為輪廓的「四元素」系列畫，應該是在他1566年離開維也納之前完成的。相對於「四季」系列的植物構圖元素，「四元素」的〈水〉、〈空氣〉和〈土〉改採動物作為構圖元素，只有〈火〉是採用照明用具、金工製品和軍火槍械等與火相關的器物為構圖元素。此「四元素」系列，由於〈火〉的項鍊墜子為金羊毛，墜子旁又有雙頭鷹徽章，〈土〉的胸上佩飾著羊頭，〈空氣〉的胸前緊貼著一隻老鷹，這些都是代表哈布斯堡帝王身分的信物，因而使得此系列畫作所涵蓋的帝國寓意比起「四季」系列更為明朗。構圖元素包括了陸海空生物和火器的「四元素」系列畫，不僅呈現了哈布斯堡皇家收藏的豐富內容，也勾畫出了十六世紀中葉疾速發展的自然科學研究情形，以及盛極一時的煉金術內容，同時還展示了對應新的攻防戰略所研發出來的新型武器。

不知名畫家仿紐弗查特（Nicolas Neufchatel）　**皇帝馬克西米連二世肖像**
1566之後　油畫　直徑19.5cm　維也納藝術史博物館藏

創作「四元素」系列繪畫作品

　　宇宙四元素是源自古希臘的哲學，古代的自然學說演變到西元前四世紀，由亞里斯多得提出「四元素」之說，他從大自然冷熱乾濕的性質中，推衍出「水、火、空氣、土」四個元素，這四個元素兩兩對立，是宇宙萬物的雛型，是不能夠分解的基本元素。亞里斯多得的「四元素」之說流傳後世，被奉為「古典四元素」，成為西洋自然科學研究的重要根據。阿欽伯鐸將「古典四元素」的哲理化為圖像，引用陸海空的生物——飛禽、走獸和魚類為元素，分別代表空氣、土和水，而以金工鍛燒製成的器物代表火；並且再次運用「複合頭像」的構圖手法，呈現這組「四元素」系列畫作；除了畫面鋪陳的自然科學理念之外，畫中晦澀難懂的隱喻也是耐人尋味的。

　　面朝左方的〈水〉，是由六十多種水生動物組成的，這個頭像集合各海域和淡水河的魚蝦、貝類、甲殼類、蛙類、海豹、海象，還有珊瑚、珍珠等，充分地顯示此時維也納宮廷對於世界海洋生物領域的廣博知識和收藏。構圖裡每個單元都非常精確清晰地呈現，讓人一眼便能辨識出種屬和名稱，這幅作品有如一張海

（下二）阿欽伯鐸
鳥類寫生 1575 水彩
維也納國家圖書館藏

（右頁）阿欽伯鐸
水 1566 油畫
66.5×50.5cm
維也納藝術史博物館藏

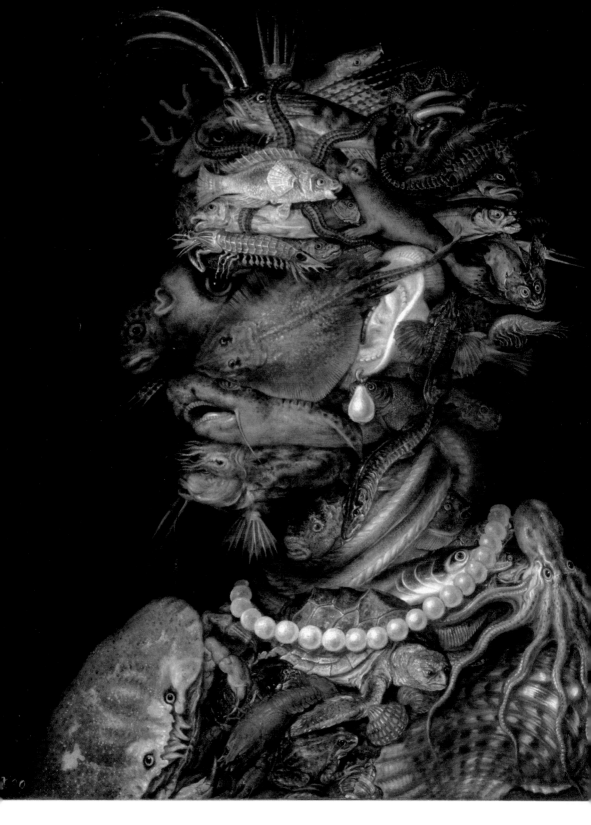

阿欽伯鐸　**鳥類寫生**
1575　水彩
維也納國家圖書館藏

洋生物全覽圖，也好像是皇家收藏的海洋生物圖錄。由頭頂上的小皇冠和珊瑚頭飾，以及珍珠項鍊和耳環，可以看出這幅〈水〉的頭像畫的是位華貴的皇室女性。透過這幅〈水〉，阿欽伯鐸不僅表現出大航海時代，歐洲貴族對遠洋奇珍的嗜好，也彰顯了哈布斯堡皇朝幅員廣大、物產豐富的一面。

　　〈空氣〉是個面向右方的頭像，這幅畫的原件業已失傳，我們只能根據一幅其他畫家模仿阿欽伯鐸原作的複製品（參閱113頁圖版）來討論構圖。〈空氣〉的頭部是由近百隻禽鳥聚合而成的，而以開屏的孔雀為衣裳，增添無比的華麗感，胸前貼著一隻象徵哈布斯堡王權的黑鷹，暗示出畫中人物的顯赫地位。雖然對於此畫出於何人手筆的爭議不少，但是將此畫與阿欽伯鐸的鳥類寫生習作，或者與「四元素」系列的其他三幅畫的品質相比較，不難看出畫技懸殊之處，因此只能把這幅現存的〈空氣〉視為他人的仿作。儘管如此，透過這幅〈空氣〉的構圖，仍可體會阿欽伯鐸原作裡的帝國寓意。

　　面向右邊的〈土〉，是個全用陸地上的走獸拼出來的複合頭

阿欽伯鐸　**動物素描**
水彩　維也納國家圖書
館藏

像，不論是溫馴的草食性動物，亦或兇猛的肉食性動物，各依其
個性被安插在五官和腦勺的部位，形成馴獸與猛獸和融共處的場
面。阿欽伯鐸在這個頭像中，以半個公象的臉塑造人物的臉龐，
象耳順勢取代人耳，引借大象溫和善良的秉性，象徵人物溫良
善體人意的個性；象牙挑起的狼，宛如鼓起的腮幫子，狼回頭張
開的嘴，正好點出了人物的眼睛，畫家在此借重狼勇敢、謹慎的
天性，比喻畫中人物的個性；野狼上方橫臥一隻狐狸，形成人的
額頭，狐狸的尾巴迴掃，譜出人的眉毛，畫家利用狐狸狡黠的生
性，象徵畫中人物聰明的智慧；而用一隻兔子攀附在狼背上形塑
人物的鼻子，以兔子靈敏的嗅覺，暗示畫中人物明辨事理、知人
善任的能力；又以一隻昂首的蜥蜴代替舌頭，象徵畫中人物能言
善道的口才；攀在後腦上方的猴子，則意指著畫中人物機靈聰穎
的頭腦。

　　以各種陸生動物的特質勾畫出人物的個性後，阿欽伯鐸進一
步利用鹿角框出人物頭上的冠冕，暗示著畫中人物是位帝王；胸
襟前的羊頭和羊毛，意喻著金羊毛勳章，更彰顯了畫中人物顯赫

67

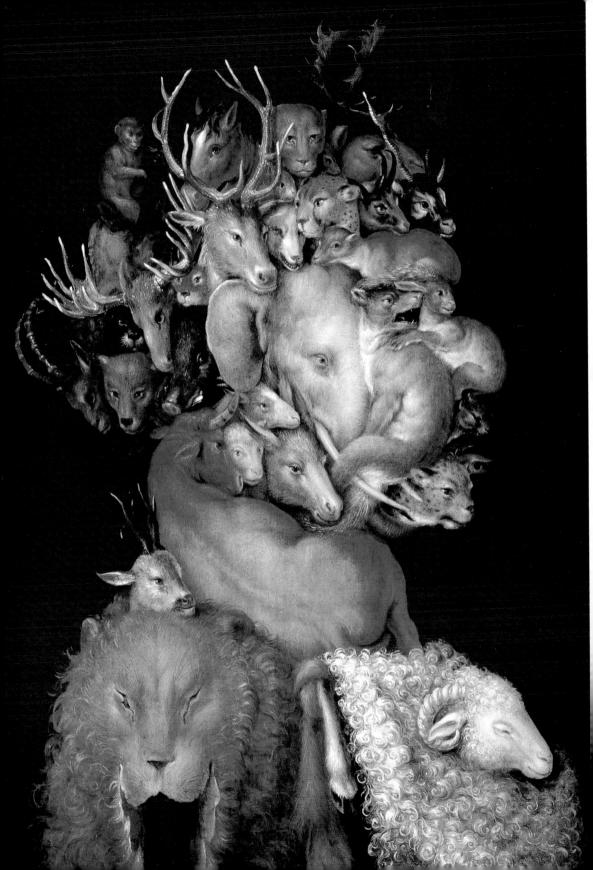

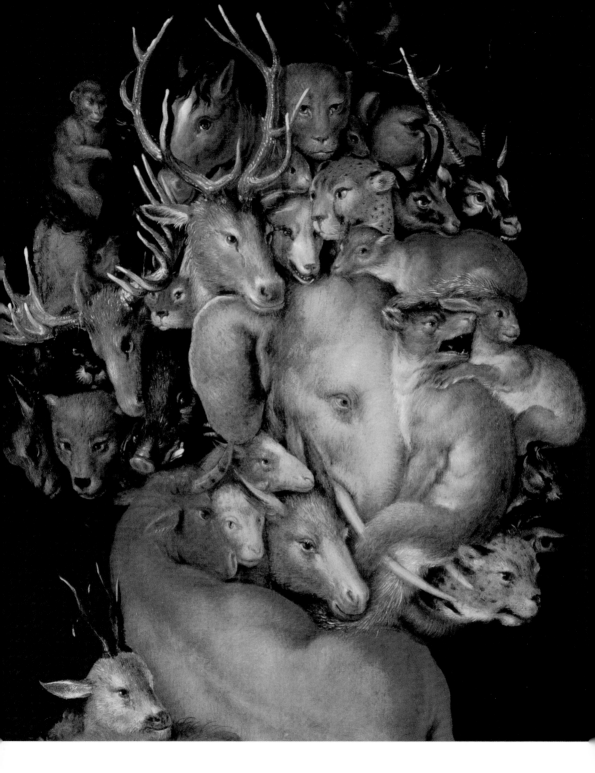

阿欽伯鐸　**土（局部）**　1566　油畫　70.2×48.7cm　維也納Liechtenstein博物館藏
（左頁）阿欽伯鐸　**土**　1566　油畫　70.2×48.7cm　維也納Liechtenstein博物館藏

（跨頁）阿欽伯鐸
動物素描　水彩
維也納國家圖書館藏

的地位；肩上搭配的雄獅毛皮，象徵著畫中人物勇猛善戰、所向無敵的意涵，同時也藉由萬獸之王的獅子，代表畫中人物君臨天下的威望；最後，畫家在此頭像的脖子盤上一隻牛。牛背形成衣領，阿欽伯鐸於此透過牛象徵大地豐饒富庶的意涵，影射哈布斯堡物產豐盛、國運昌隆。

　　阿欽伯鐸在著手繪製「四元素」系列作品之前，應當是參考了宮廷藝術陳列室的收藏品。哈布斯堡皇家收藏的領域無遠弗屆，尤其是奇珍室中的項目，網羅了天文地理、歐州及其他各大洲的珍禽異獸標本，這些來自地理大發現的異域生物，深深地吸引了阿欽伯鐸的目光，從幾張他畫〈土〉之前的素描稿，可以得知他先面對收藏室的動物標本寫生，然後組合到〈土〉的複合頭像上的作畫過程。

有別於〈水〉、〈空氣〉和〈土〉三幅以自然界生物為元素的構圖，阿欽伯鐸在〈火〉的複合頭像裡採用的構圖元素都是和火有所關連的人造器物，而且這幅面朝左方的〈火〉相貌也比其他三幅清晰可辨。〈火〉的臉頰由一整塊打火石張貼起來，額頭是用一捆捲起來的火藥引線組成；下巴則利用油燈的燈盤襯托出來，還順便形塑出嘴巴，上面用一小束點火棒裝點成小鬍子，油燈點燃的小火焰正好成為舌頭；畫家又以一節白色小蠟燭點出此頭像的眼睛，火藥引線的線頭正好劃過上方形成眉毛；鼻子和耳朵都用金屬構件框出來；脖子是用一盞精美的油燈和一根大蠟燭為主架構起來；頭上堆滿了薪材，燃燒薪材和點燃蠟燭造成的熊熊烈火，變成畫中人物的頭髮。此頭像的衣服是用大砲和槍械組成，上面還佩帶一條鑲寶石的大項鍊，項鍊的墜子是一個黃金打造的金羊毛勳章，旁邊陪襯著一面哈布斯堡皇室雙頭鷹徽章。這幅〈火〉的複合頭像在構圖安排上相當有規律，頸子以上的構圖元素都和產生火源的工具和材料有關，胸部則展示著當下的新型精銳武器，使得整個頭像看起來好像是身穿甲冑的將領一樣。此像抬頭挺胸的英姿，顯露著神聖不可侵犯的氣勢，凝視前方的眼神和張口吐火舌的神情，加強了將領發號司令的威嚴，頭上竄燒的烈焰，增添了畫中人物意氣風發的神采。從頭像胸前佩帶的金羊毛勳章和雙頭鷹徽章，可以辨識出，這幅〈火〉象徵的是哈布斯堡家族出身的皇帝。

　　火帶來光與熱，因此代表著理智與感情雙方面的意義。理智與感情是人類不同於其他動物的特質，因為有了這兩種交互的心靈活動，人類各依秉賦和修習，才成就每個人不同的人格特質。這幅複合頭像頭上交疊的薪材，形狀有如基督受難時戴的荊冠；環繞頭際的熊熊烈火，彷彿聖人頭上的光圈；在這裡似乎影射著燃燒自己照亮別人的意涵。於此處阿欽伯鐸轉借宗教神聖的隱喻，暗指人君英明慈悲的內在，表揚其為國為民雖萬難不辭、勇往直前的精神。脖子上那根點燃的大蠟燭，更篤定地默示人君真摯純潔的情操。此幅作品中的火，也象徵著宇宙的中心——光芒

（右頁）阿欽伯鐸
火 1566 油畫
66.5×50.8cm
維也納藝術史博物館
藏

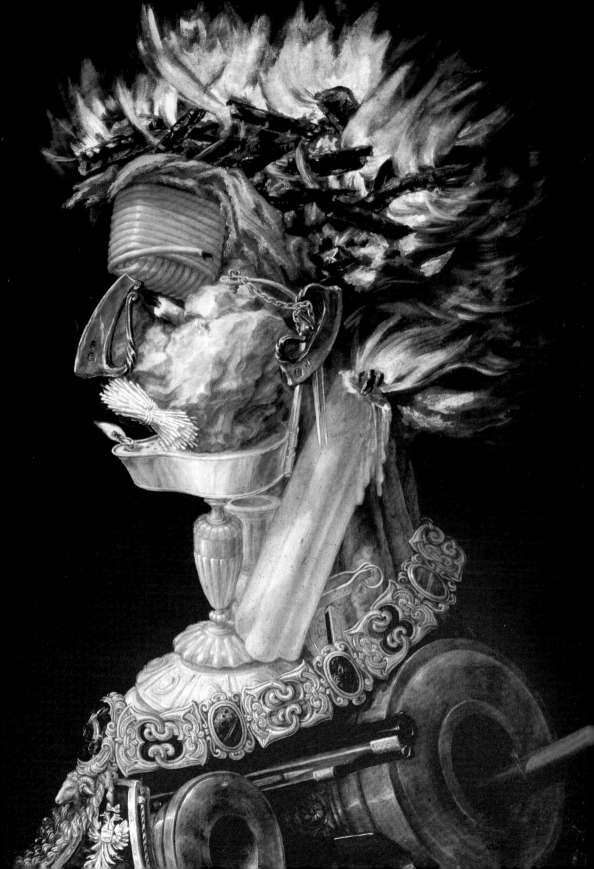

四射的太陽，暗示著明君有如上帝一般統治世界，給大地帶來了光明，也使萬物欣欣向榮。

米蘭宮廷詩人封帖歐為阿欽伯鐸「四季」、「四元素」系列名畫撰寫詩文

若說「四季」系列作品呈現的是微觀宇宙裡，季節輪替的景象，那麼這組「四元素」代表的則是宏觀宇宙孕育生命的四大本源。早在〈創世紀〉中已經明定，陸海空的生物不論是動物或是植物，都從屬於人類；因此阿欽伯鐸在「四季」和「四元素」兩組畫中，採用人頭為外廓，人頭裡面各依命題鋪陳屬性相關的構圖元素，這種構圖動機深含著人為萬物之靈的意涵。在這種情況下，每幅畫中的人頭可說是宏觀宇宙的代表，從屬其下的構圖元素就是微觀宇宙的點點滴滴。在兩組作品裡，阿欽伯鐸又刻意透過一些徵象，暗示這些複合頭像的身分是哈布斯堡的帝王，顯然地這是阿欽伯鐸繪製這兩組複合頭像的宗旨；他在畫中假借頭像譬喻皇帝，影射哈布斯堡皇帝有如上帝，是宏觀宇宙的主宰，在他英明的統治下，風調雨順、萬象崢嶸，人民也生活在永恆的福祉中。

與阿欽伯鐸同樣來自米蘭的宮廷詩人封帖歐（Giovanni Battista Fonteo, 又名Fontana, 1524-1587）曾在1568年針對阿欽伯鐸這兩系列畫作──1563年的「四季」和1566年的「四元素」撰寫詩文，並於1569年的新年將詩篇連同阿欽伯鐸的「四季」和「四元素」兩組畫，作為新春賀禮致贈給皇帝馬克西米連二世。封帖歐在詩篇裡將「四季」與「四元素」配成四對，運用擬人格的文體進行對話，而且配對成雙的〈冬〉與〈水〉、〈春〉與〈空氣〉、〈夏〉與〈火〉、〈秋〉與〈土〉皆為面對面的位置，使得詩與畫相輔相成，在意境上更加傳神。

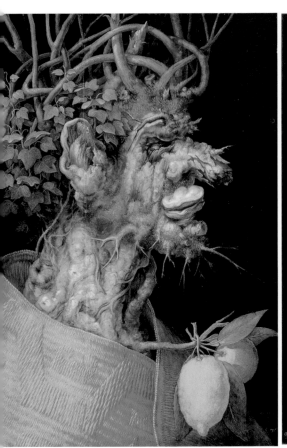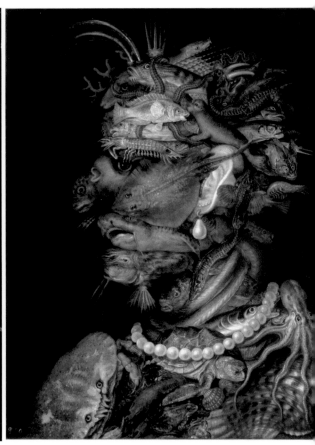

<冬>與<水>對話示意圖

詩的第一段為〈冬〉與〈水〉的對話：

「冬天對水說：

水啊，請告訴我，假使人以我為形或我以人為形，這神聖的
外表是否能夠倍受欽崇？

水答覆冬天的質疑道：

請你告訴我，是魚在我內或我在魚內，兩者皆是！

我們都藉此展現奧地利的榮光，那來自大自然的餽贈。」

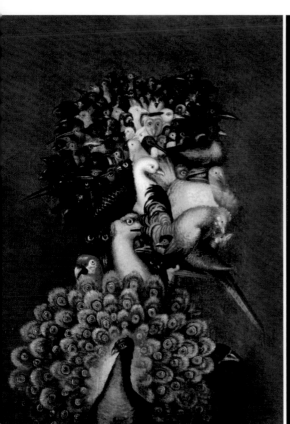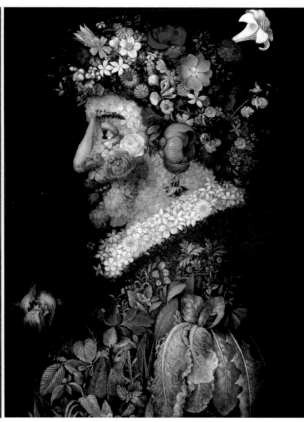

〈春〉與〈空氣〉對話示意圖

第二段為〈春〉與〈空氣〉的應答：
「春天問空氣道：
噢！空氣，請上奏吾王，告訴他是何等的好預兆，
羽色斑爛的鳥兒翱翔在欣欣向榮的花木上！
空氣反駁春天道：
你說，倘若吾王不知，他怎會像我們一樣容光煥發？
我用露水滋養植物，又以空氣鼓舞飛鳥。」

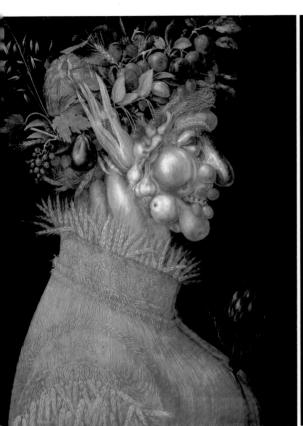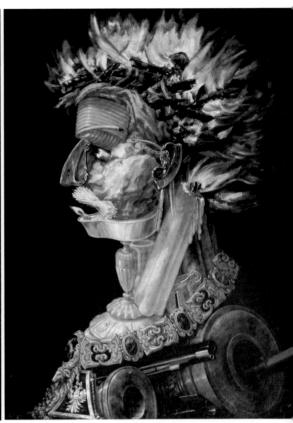

<夏>與<火>對話示意圖

第三段為〈夏〉與〈火〉的對談：

「夏天對火說：

噢！火啊，你為何閃耀不停，致令鄰國對吾王心存敬畏？

我本赤身裸體，如今為此披上鋪滿水果的衣裳。

火回答夏天道：

我竭盡力氣燃燒自己遠超過我堪受的極限，

如此一來，吾王的宮廷才能捍衛奧地利的愛。」

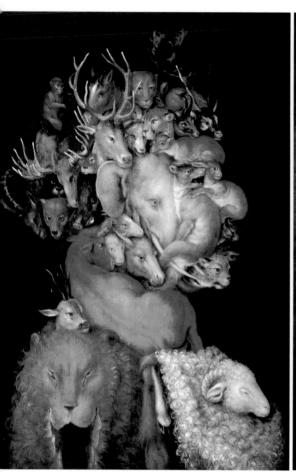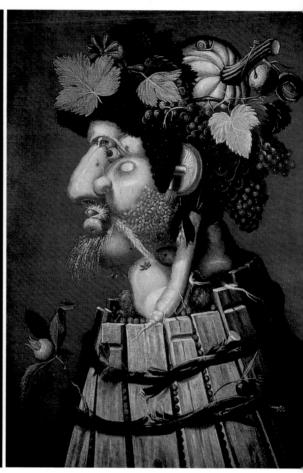

＜秋＞與＜土＞對話示意圖

最後第四段為〈秋〉和〈土〉的問答：

「接著秋天告訴土：

皇上恩典，使我擁有人的形貌，因水果是為人而備的。

土啊，你說！你為何由這麼多動物組成？

然後土回答秋天道：

皇上特許，令我覆蓋死亡的靈魂，

提供安穩的道路，讓我懷中的弱小生靈免受傷害。」

經由封帖歐的詩文詮釋，阿欽伯鐸的「四季」和「四元素」兩系列作品的帝國寓意就更加明朗了。在四季與四元素的對話中，一再的提及君王的恩典和奧地利的榮光，也間接地透過大自然歌頌皇帝的功德，並誇示奧地利的國威。也可以說阿欽伯鐸讓春夏秋冬各顯神通，令水火空氣土各司其責，他先畫了「四季」系列後，接著畫「四元素」系列，這兩組畫作彼此之間在內容上是有所關連的。「四季」代表的是一年中季節的輪替，是週而復始、綿延不絕的時間；「四元素」則代表宇宙的四個基本元素，是浩瀚無際的空間；亙久的時間加上無限的空間，便是聖經中喻指的「今在、昔在、永在的上帝」。阿欽伯鐸在兩組畫中，轉借全能的上帝譬喻哈布斯堡君王的用心，透過封帖歐的詩文闡述，畫中真諦更形清晰了。

就以封帖歐在詩的開頭，冬天與水的對話為例。冬天問道：「人以我為形或我以人為形？這神聖的外表是否能夠倍受欽崇？」水回答道：「兩者皆是！我們都藉此展現奧地利的榮光，那來自大自然的餽贈。」圖文相佐，可以了解阿欽伯鐸在「四季」和「四元素」兩組系列畫裡，深藏著「物我合一」和「天時與共」的奧理。若說以四季和四元素代表的大自然是宏觀的宇宙，那麼人就是微觀宇宙的一份子，反過來說，倘若人體是宏觀的宇宙，那麼為人而設的世界萬物就成了微觀宇宙的因子。在詩中透過水回答的話，更巧妙的把阿欽伯鐸複合頭像畫的真諦闡述出來——在在的用心經營構圖都是為了表現奧地利的榮光。再藉由秋天與土的對話為例，秋天說：「皇上恩典，使我擁有人的形貌，因水果是為人而備的。」土回答道：「皇上特許，令我覆蓋死亡的靈魂，提供安穩的道路，讓我懷中的弱小生靈免受傷害。」詩中字字句句都道出阿欽伯鐸藉由複合頭像讚頌皇恩浩蕩的意圖。

像這樣畫家與詩人合作無間，共創藝術佳境的情形，在維也納宮廷已蔚為風氣。藝術家們透過連想力讓圖像與文字互相契合，力圖打造藝術的最高境界——運用修辭學的辯證、譬喻手

法，溝通有形與無形、現實與超現實的世界，讓微觀的畫面代表宏觀的宇宙，從阿欽伯鐸的「四季」和「四元素」到封帖歐寫的《宮廷畫家阿欽伯鐸的四季與四元素》詩篇（La pittura delle quattro Stagioni e dei Quattro element idel pittore imperial Giuseppe Arcimboldo），可以看出十六世紀中葉哈布斯堡維也納宮廷藝文鼎盛的情形；在新伯拉圖主義思潮影響下，思辯法對思想界的啟

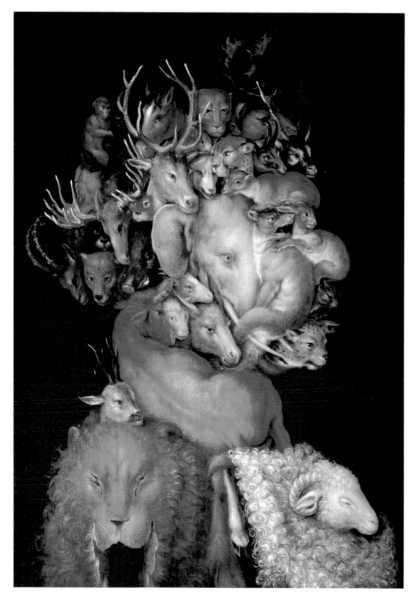

（左）阿欽伯鐸
土 1566 油畫
70.2×48.7cm 維也納Liechtenstein博物館藏

（右頁）作者不詳
空氣 1600 蛋彩畫
木板 24×16.9cm
紐倫堡日耳曼國立美術館

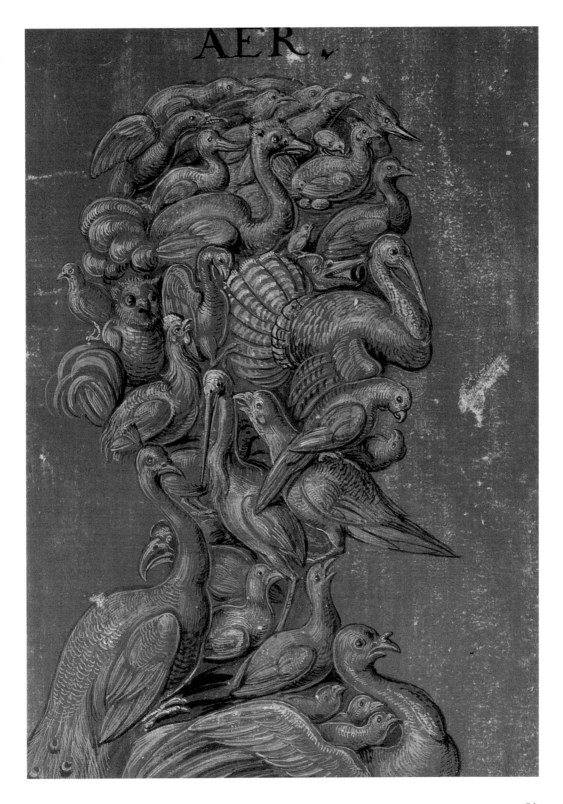

AER.

發，全才教育對藝術家的要求，還有矯飾主義自由開放的創作風氣鼓舞下，宮廷藝術家無不竭盡心思運疇構圖，使畫作肩負著闡述時代思想、時代科學、時代宇宙觀和生活等的任務，畫中天地彷彿一部百科全書；而且畫作以一喻百的內容，也引發了無限的連想和思索。一幅畫就像一個視覺的迷宮，讓人反覆省思，探討畫的真諦猶如展開一場撲溯迷離的迷宮遊戲，心情緊張刺激又充滿了好奇與期待。

阿欽伯鐸在複合頭像畫上的創見令時人耳目一新，精美的品質與雋永的內容博得皇帝的垂愛，也讓其他王公貴族趨之若鶩。馬克西米連二世於1569年的新春之夜，收到附上詩文的「四季」和「四元素」兩組畫作，旋即將它們懸掛在自己寢宮的牆上，以便閒暇之際隨時觀賞玩味，由此可見皇帝對這兩組畫作愛不釋手的程度。

阿欽伯鐸創作力最旺盛的時期

馬克西米連二世在位期間，是阿欽伯鐸創作力最旺盛的時候，他在這段時期繪製了許多複合頭像，可惜存世的真跡並不多，不過他的複合頭像畫曾經由其他畫家加以仿製，因此透過仿製品仍可以看到他構圖上千變萬化的巧思。他曾在1566年離開維也納之前，畫了一幅〈圖書館員〉，這幅畫的真跡已不知去向，現存的畫作可能是仿製品。這幅〈圖書館員〉的構圖是用大大小小的書本堆疊起來的，頭上的帽子是一本打開的書，眼睛用鑰匙圈、鬍鬚用塵拂、耳朵用書的繫帶裝點出來，手指則以書籤取代。這幅複合頭像畫還保留著傳統肖像畫以窗簾為背景的構圖方式，但是畫家在此將窗簾的一邊撩起，搭在此像的肩上，形成頭像的披肩。特別值得注意的是，這幅名為圖書館員的畫像，並未傳達出滿腹經書的書卷氣，反而表情古怪，一副愚昧無知的樣貌。針對這點，許多學者都認為這是一幅反諷意味濃重的畫作，畫中人物可能是暗諷1554年負責哈布斯堡皇家收藏的一位

（右頁）阿欽伯鐸
圖書館員 1566
油畫 97×71cm
Balsta Skokloster宮藏

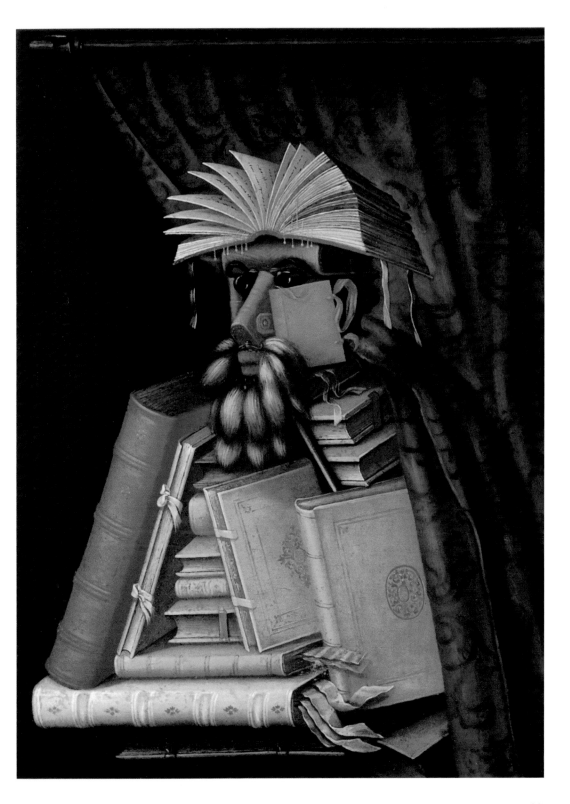

史學家，由於出自這位史學家的著述多與事實相去甚遠，因此成為宮中茶餘飯後的笑柄。阿欽伯鐸可能參考了布朗特（Sebastian Brant）於1494年製作的〈愚人船〉版畫，構圖中手持塵拂的一位書呆子形象，提供了阿欽伯鐸這幅〈圖書館員〉作畫的動機。

另外一幅〈律師〉也是阿欽伯鐸1566年返回義大利之前繪製的，這幅複合頭像由於身穿一件毛皮外套，頭戴一頂便帽，因而比起其他複合頭像更接近肖像畫的性質。畫中〈律師〉的臉是由一隻拔光羽毛的家禽構成，眉毛、眼睛和鼻子則由另一隻去毛的雞順勢搭配出來，雞腳是嘴巴上面的小鬍子，嘴巴是用魚嘴、下巴用魚身拼成，魚鰭和魚尾正好形成鬍鬚。敞開的外套下面現出一袋手稿組成的胸部，露出袋口的紙稿形成衣領，袋子下面用兩本書墊起來，這兩本書的邊上寫著「ISERNIA」和「BARTHO」兩個字。根據這兩個字，學者多認為這是意指中世紀一位1220年出生在義大利伊色尼亞（Isernia）的法學家，他死於1316年，其著作在阿欽伯鐸繪製此畫之時還相當普及。另一位可能是指中世紀晚期影響力最大的法學家巴爾杜（Bartolus da Sassoferrato, 約1314-1357），他的著作自1470年起被大量印刷發行，其法學理論一直到十六世紀深受重視。至於阿欽伯鐸為什麼在此賦予〈律師〉一張醜怪變形的臉孔，針對這個問題眾說紛云，若參考他繪製「四季」和「四元素」的處理手法，這幅〈律師〉應該是借題發揮，搏君一笑的成分居多。

1569年，阿欽伯鐸重返維也納宮廷，投注了不少心力在籌畫和設計宮廷慶典活動上面；這時候他的工作項目從活動場景的佈置、服裝道具的設計、到結合科技製造特殊效果以提昇活動高潮，在在都表現出他過人的才氣。他這時期主導設計的眾多活動，只有兩項存留在文獻記載裡面。一項為1570年的兩場皇室婚禮——安娜公主（Anna of Austria, 1549-1580）與西班牙菲力浦二世（Philip II of Spain, 1527-1598）的聯姻，以及伊莉莎白公主（Elisabeth of Austria, 1554-1592）與法國查理九世（Charles IX. of France, 1550-1574）的聯姻；另一項為1571年皇帝馬克西米連

（右頁）阿欽伯鐸
律師 1566
油畫　64×51cm
Mariefred Gripsholm宮藏

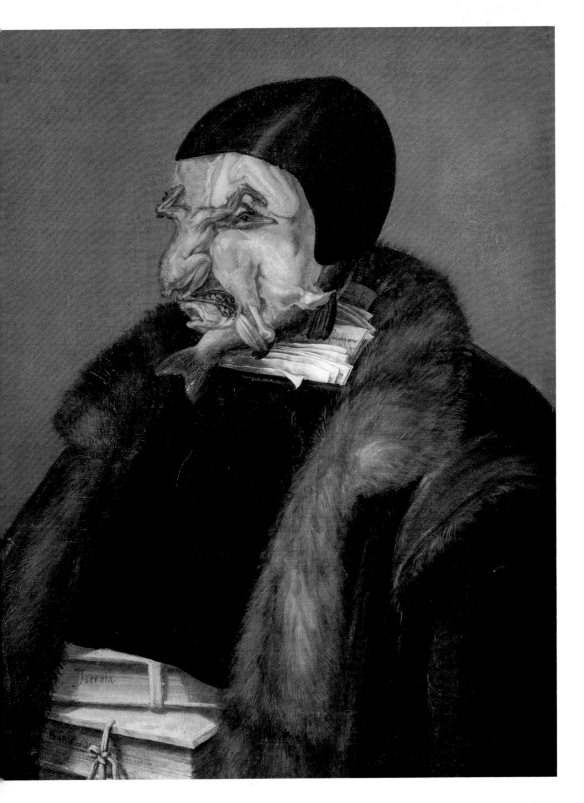

85

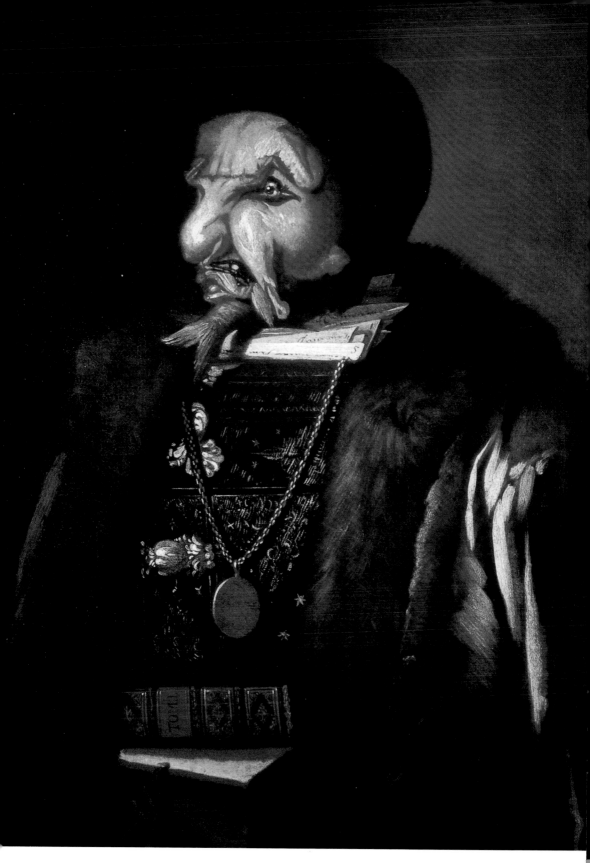

二世之弟斯提里亞的查理大公（Charles of Styria, 1540-1590）與巴伐利亞的瑪利亞公主（Maria of Bavaria, 1551-1608）的婚禮。

　　這場豪華的皇室婚禮長達多日，藉由時任宮廷畫家的維瑞奇（Heinrich Wirrich）於1571年同一年繪製的版畫，可以看到這場婚禮慶典進行的情形。構圖右邊畫的是8月24日船隊把新娘由克羅斯特紐堡（Klosterneuburg）沿多瑙河迎娶到維也納，在維也納城外，市長率領10名要員和樂隊在岸邊列隊歡迎；構圖中央呈現的是新郎和新娘被迎入城內接受祝賀的場面。然後是8月28日婚禮盛會的主軸戲——化妝遊行和騎士比武等盛大慶祝活動的登場。在這場婚禮大典中，阿欽伯鐸以季節和宇宙元素為題材，替皇室成員精心設計了遊行的禮服，內容包括神話人物、四大洲和星球等角色，皇帝馬克西米連二世在這壯大的遊行隊伍中扮演主要的角色——「冬天」，他穿戴了結合神話與星球題材的華麗服飾，因為在十六世紀占星學常被用為節慶活動的主軸演出。為了這場盛大的婚禮，封帖歐也預先以詩歌摘錄了禮儀進行的過程。阿欽伯鐸與封帖歐合作無間的默契，由這裡又可窺知一二。

　　此外，阿欽伯鐸還策畫了1572年9月22日，皇儲魯道夫二世受封匈牙利王的加冕典禮，透過封帖歐手繪的〈典禮進場式設計圖〉，可以看到此次加冕大典的一幕。由此更證明了哈布斯堡宮廷中人才濟濟的史實，身為宮廷詩人的封帖歐也精通畫藝，他與阿欽伯鐸相知相惜，是工作上的最佳拍檔，也都是皇帝倚重的藝術家。

　　儘管工作繁重，阿欽伯鐸在這期間還是畫了一些複合頭像。〈廚師〉是他在1570年左右繪製的，有異於「四季」和「四元素」系列的表現手法，這幅〈廚師〉提供觀者另一種觀賞方式，即將代表廚師的圖像上下180度倒轉過來，便成為一盤美食。這種「倒轉畫」的概念是受了奧維德（Ovid，西元前43年—西元後18年）的《變形記》（Metamorphosen）啟示，十六世紀人對變化不已的宇宙深懷好奇心，在思辯法和懷疑論的敦促下，開啟了人們對既定俗成事物的質疑和反思，乘著這股風氣，「倒轉畫」

（左頁）阿欽伯鐸
律師 油彩畫布
70×54cm
米蘭個人藏

87

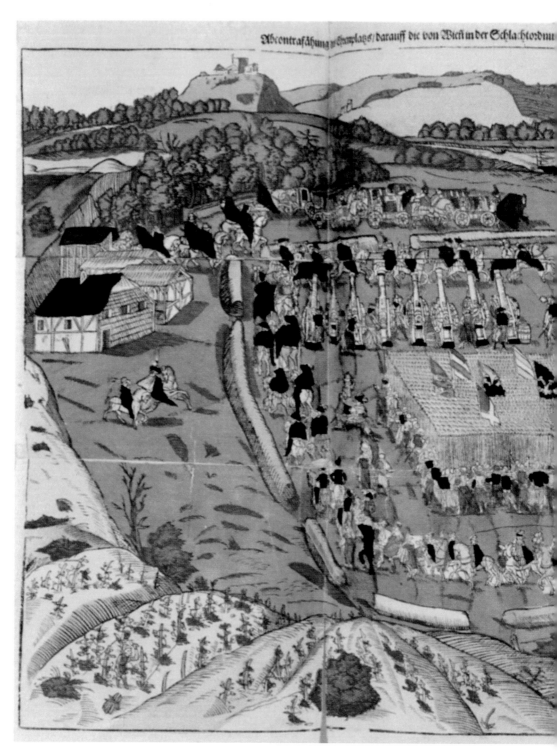

維瑞奇　**查理大公與巴伐利亞的瑪利亞公主的婚禮－迎娶**　1571　版畫　維也納應用藝術博物館藏

維瑞奇
查理大公與巴伐利亞的瑪利亞公主的婚禮—化妝遊行和騎士比武
1571　版畫
維也納應用藝術博物館藏

封帖歐（Giovanni Battista Fonteo）　**典禮進場式設計圖（左）**　約1572
素描　全圖29×266.5cm　柏林　藝術圖書館藏

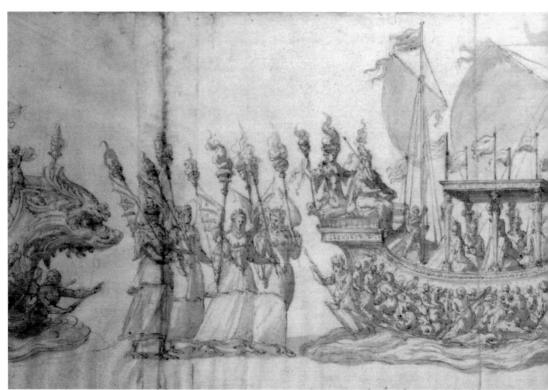

封帖歐　**典禮進場式設計圖（右）**　約1572　素描　全圖29×266.5cm　柏林藝術圖書館藏

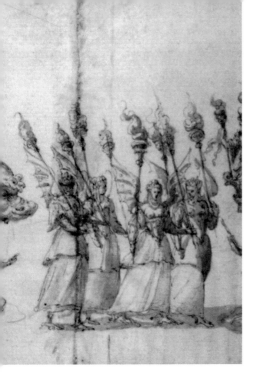

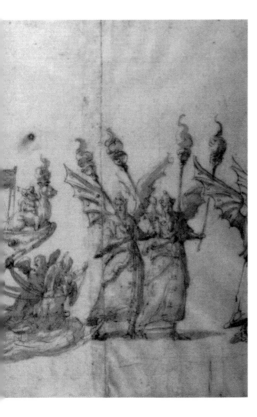

就成了1560年代開始流行的一種作畫手法。一幅畫在轉動上下方向後立即變成另一幅畫，這種即興遊戲般的效果，不僅瞬間令觀眾感到驚奇，也使畫作增添趣味性。阿欽伯鐸迎合時潮，也創作了一些「倒轉畫」的作品，他在1570年左右畫的這幅〈廚師〉屬於複合頭像的類型，是利用附蓋的鐵餐盤、烤乳豬、烤雞和烤肉組合的，畫中人物的鼻子和眼睛，與〈律師〉的處理手法同出一轍，都是用雞身和雞頭來形塑；乳豬盤在人物頭上形成怪異的髮型，烤肉和豬腿堆疊出裂口而笑的嘴巴。這個表情逗趣的頭像，戴著一頂飾有橡樹葉和檸檬片的帽盔，下巴以下被一個盾狀的盤子遮掩，帽上的橡葉標榜著皇家優越的地位，因此這個身穿甲冑的怪誕人物，可能是在影射某個宮中人物。仔細端佯構圖下方的盾形盤子，可以發覺有一雙手執著此盤。將此畫作180度倒轉，便可看到原來在下面持盤的手，現在變成了掀開蓋子的手，掀開的蓋子下面是一盤盛著烤乳豬、烤雞和烤肉的桌上美食，盤子邊緣還放著一片檸檬，盤子下壓著幾片橡樹葉和幾個橡實。從這個倒轉的角度來看，〈廚師〉這幅複合頭像，竟成為不折不扣的靜物畫。像這樣上下轉動畫面，使同一幅畫產生視覺上一物兩役的效果，讓兩個不同性質的個體互相對照。這幅〈廚師〉先以一個人出現畫面，然後將畫反轉過來以一盤食物出現畫面，廚師烹煮食物，兩者在這層面的意涵是相連貫的；可是從另一方面來看，廚師屬於有著心靈活動的人，而那盤食物則是物質性的東西，人與物之間的對

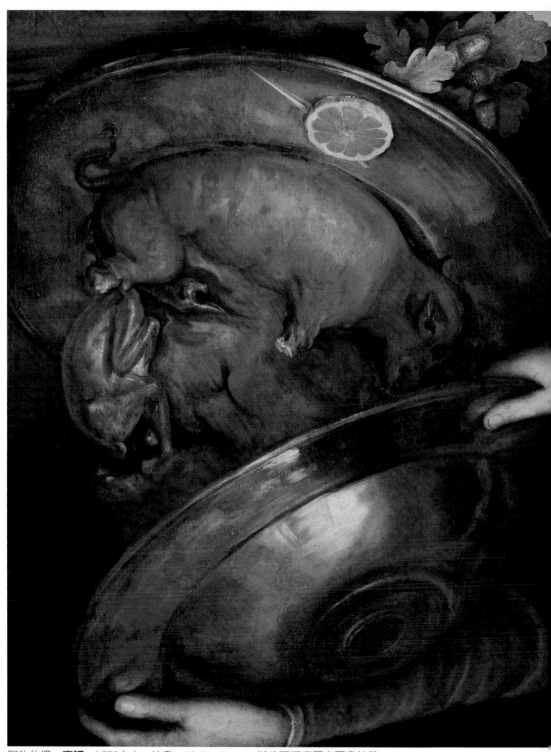

阿欽伯鐸　**廚師**　1570左右　油畫　52.5×41cm　斯德哥爾摩國家圖書館藏

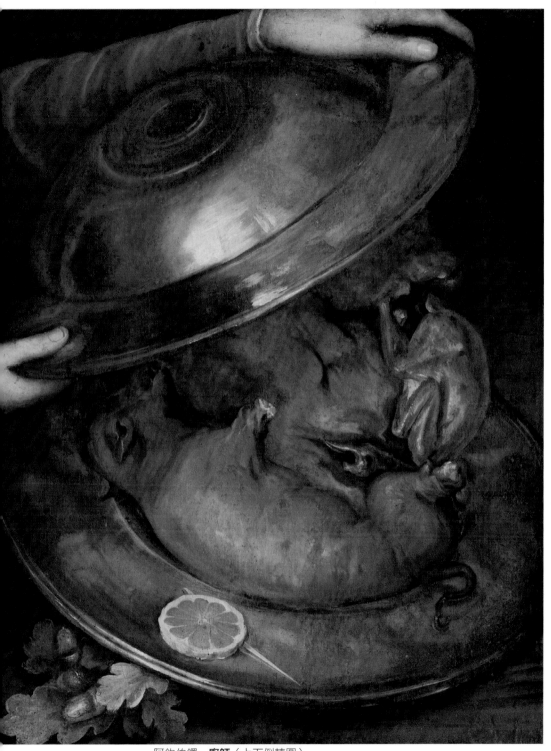

阿欽伯鐸　**廚師**（上下倒轉圖）

比，在此畫中是否另有弦外之音，就靠觀賞者自己思忖推敲了。在這裡阿欽伯鐸再度啟用修辭學的辯證法，讓畫在上下旋轉的過程中調換角色以進行視覺上的思辯。

1574年，阿欽伯鐸再次發揮連想力，畫了一幅〈酒保〉，這幅屬於複合頭像的作品，是利用裝酒和上酒給客人的各種器皿組成，戴著紅帽的臉孔是由各式各樣的酒瓶拼出來，嘴巴和鬍子是由一個掀開蓋子的黑色攜帶式酒杯形構出來，身體是一個大酒桶，右肩的盤子底部刻有西班牙國王菲力浦二世的徽章，紙條構成的衣領上寫著各種酒的產地名稱。據說這幅〈酒保〉與先前那幅〈廚師〉，因題材相關，曾一度被某位收藏家框成同尺寸的大小，當成一對連作掛置在一起。

皇帝馬克西米連二世在位期間，阿欽伯鐸正值創作力旺盛之年，其複合頭像畫的數量又以1563年至1574年之間最為豐富，只可惜如今保存下來的並不多，而且有些作品是否為阿欽伯鐸親筆所繪，仍是爭議不斷。因為阿欽伯鐸的「四季」系列普遍受到王公貴族的喜愛，他常被要求一再地重覆描繪同一系列的作品；一旦工作繁忙無暇親自動筆時，經常交由助手或其他畫家仿照他的作品複製，這樣一來，便造成品質不一、真假難辨的情形。

被歸在阿欽伯鐸名下，1572年畫的「四季」系列，尚有〈夏〉、〈秋〉和〈冬〉三幅流傳至今，這組畫作雖然構圖與阿欽伯鐸1563年的作品大致吻合，而且〈夏〉的衣領上還署名「GIUSEPPE ARCIMBOLDO」，肩上也寫著「1572」的畫作年代，可是由於此系列頭像的表情較為生硬、用色對比較強，以及部分筆觸流於鬆散，而被質疑可能出自他人之手。

今藏巴黎羅浮宮的「四季」是唯一收藏完整的系列，這組由阿欽伯鐸在1573年繪製的〈春〉、〈夏〉、〈秋〉和〈冬〉，構圖與1563年的版本近乎相同，只有在〈冬〉的披風上呈現明顯的差異。在這裡標示的不再是「M」字型，而是一個盾形與交叉寶劍的徽章，這點也顯示出此系列作品致贈的對象。1573年組「四季」是皇帝馬克西米連二世用來犒賞薩克森選侯奧古斯

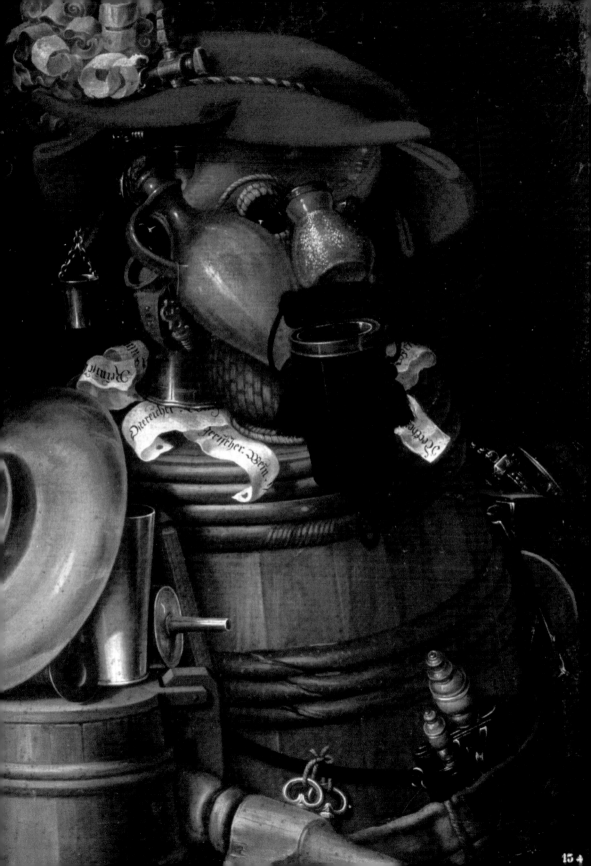

154

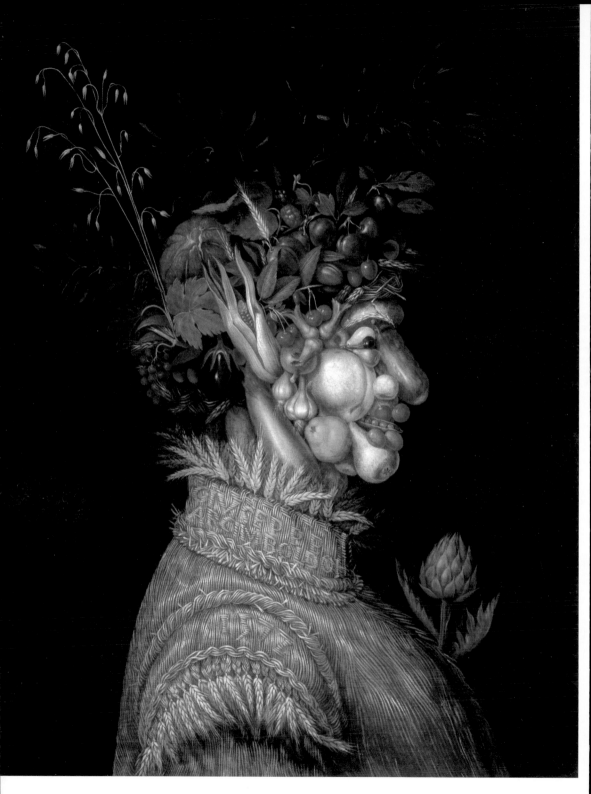

不知名畫家仿阿欽伯鐸　夏　1572　油畫　92.2×71.1cm　丹佛藝術館藏

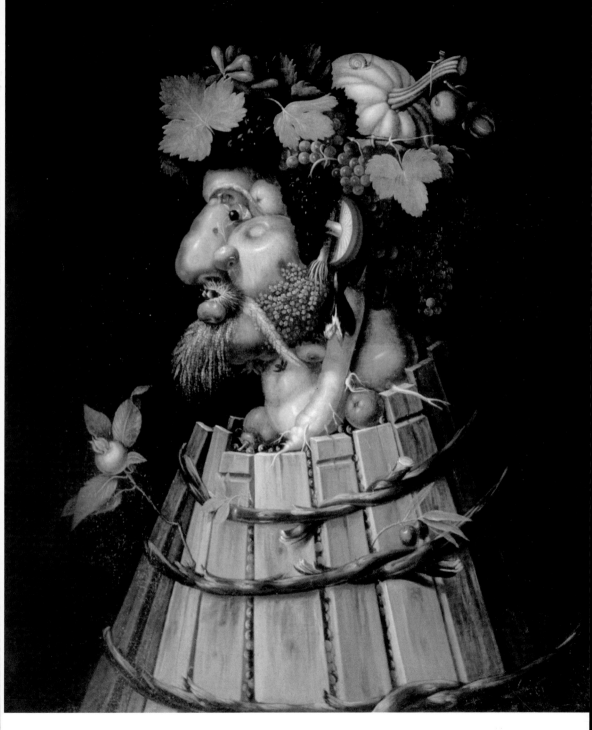

不知名畫家仿阿欽伯鐸　**秋**　1572　油畫　92.71×71.76cm　丹佛藝術館（私人藏）

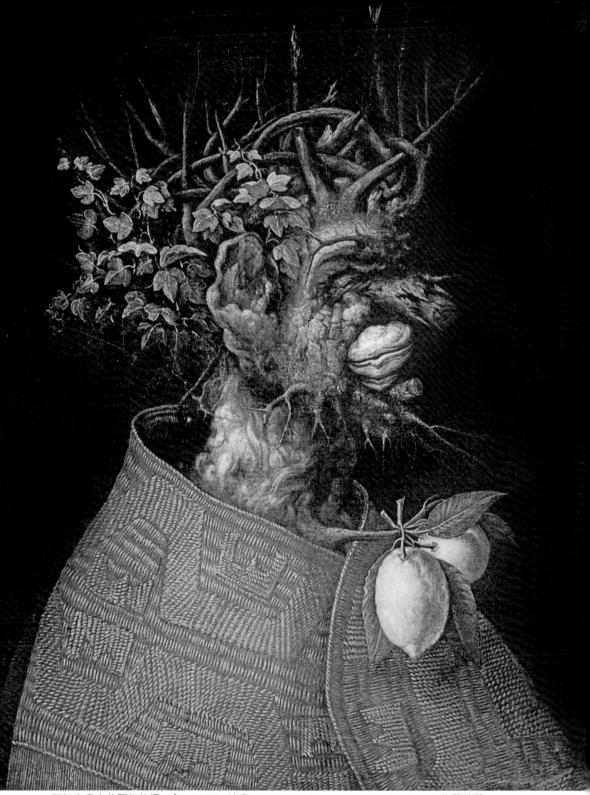

不知名畫家仿阿欽伯鐸　冬　1572　油畫　93.2×71.5cm　Houston De Menil 收藏館藏

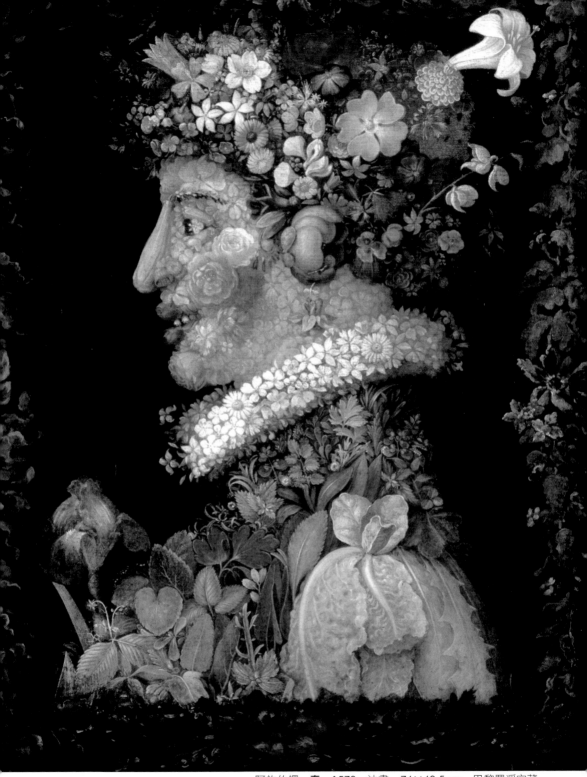

阿欽伯鐸　**春**　1573　油畫　76×63.5cm　巴黎羅浮宮藏

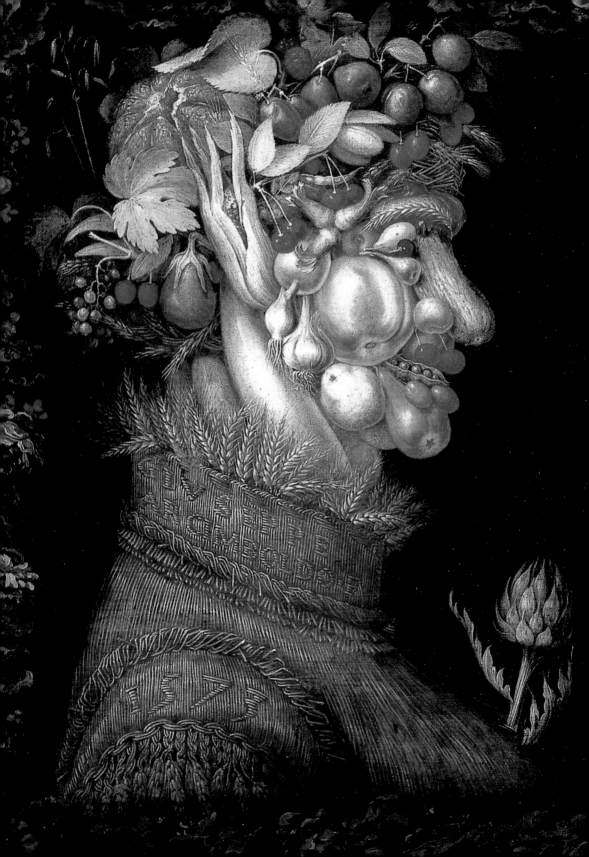

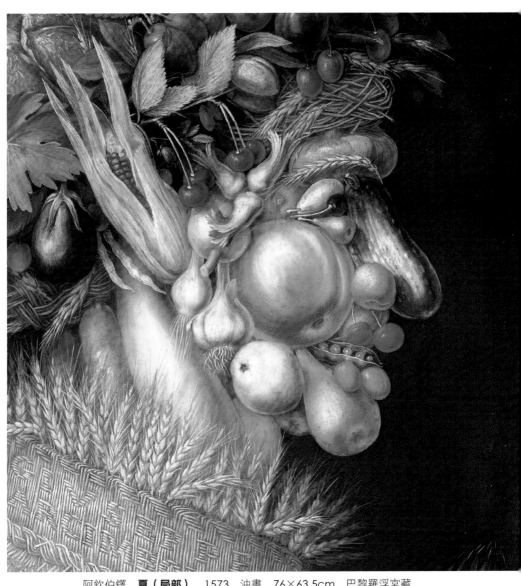

阿欽伯鐸　**夏（局部）**　1573　油畫　76×63.5cm　巴黎羅浮宮藏

（左頁）阿欽伯鐸　**夏**　1573　油畫　76×63.5cm　巴黎羅浮宮藏

都（August of Sachsen, 1526-1568）的贈禮，〈冬〉披風上面的盾形和交叉寶劍標誌就是薩克森選侯的徽章。在〈夏〉的肩上也清楚地寫著「1573」的繪製年代。針對此事，皇室的帳冊上明確記載著「1574年7月28日，皇帝馬克西米連為了贈送薩克森選侯奧古斯都的畫作，付給阿欽伯鐸65盾。」這也顯示了這組1573年的「四季」系列畫肩負著政治外交的用途，馬克西米連二世贈送此組畫作的目的，一則是為了答謝薩克森選侯對哈布斯堡皇室的效忠，一則是為了爭取薩克森選侯在1573年支持自己的兒子魯道夫成為羅馬王。薩克森選侯奧古斯都接獲此組「四季」畫作後，除了讚嘆畫作巧奪天工之外，也似乎體會皇帝馬克西米連二世的贈畫心意。對於皇帝透過〈春〉、〈夏〉、〈秋〉、〈冬〉四幅複合頭像所闡述的「物我合一」、「天時與共」道理，暗示他宏觀宇宙與微觀宇宙相依相存的關係，以及借用四季週而復始的自然規律為譬喻，希望他共同促成政治上的團結一致和維護帝國永垂不朽的用心，他是默許的。而且對於皇帝將「四季」的帝王象徵意義，轉為對薩克森選侯的祝福，他也心存感激。這組1573年的「四季」系列畫，可以說是滿載著政治動機的寓意畫。

描繪「四季的寓言」系列作品

另外一組被視為阿欽伯鐸描繪的「四季的寓言」系列作品，大約是1579年至1597年之間繪製的，這組畫中〈秋的寓言〉由於受損情況嚴重，一直收藏在慕尼黑老畫廊的庫房，無法對外展示。但是由〈春的寓言〉、〈夏的寓言〉和〈冬的寓言〉三幅的構圖和色彩看來，這組「四季的寓言」應該不是阿欽伯鐸的親筆之作，而是由其助手或其他畫家繪製的。這組「四季的寓言」的最先擁有者是巴伐利亞選侯，但無法確定是亞伯特五世（Albrecht V., 1528-1579）或者是其子1579年至1597年間執政的威廉五世（Wilhelm V., 1548-1626），只知道這組畫在繼任者馬克西米連一世（Maximilian I.）開始執政的1598年業已出現在文獻記載

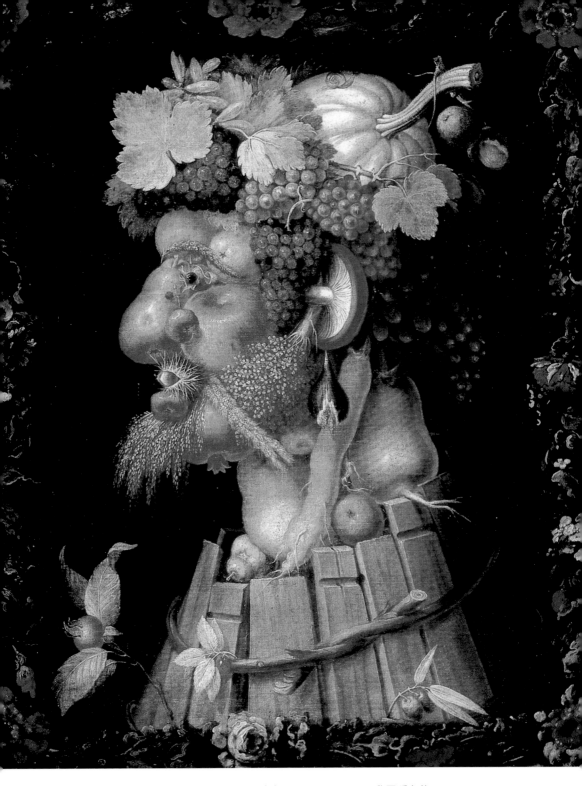

阿欽伯鐸　秋　1573　油畫　76×63.5cm　巴黎羅浮宮藏

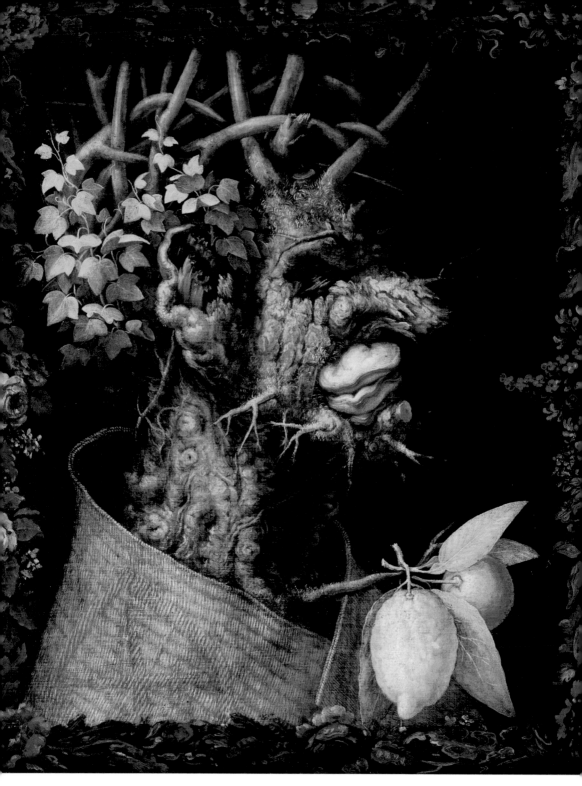

阿欽伯鐸　冬　1573　油畫　76×63.5cm　巴黎羅浮宮藏

中。據推測阿欽伯鐸聲名遠傳巴伐利亞的關鍵時刻是，1582年當他前往坎普頓時曾在巴伐利亞滯留。也可能是巴伐利亞選侯透過親友的收藏，對阿欽伯鐸的畫產生興趣。

從〈春的寓言〉、〈夏的寓言〉和〈冬的寓言〉三幅構圖，可以分辨諸多局部與阿欽伯鐸1563年的「四季」系列有所差異。如〈夏的寓言〉中人物頭部和衣服的花草組合與1563年的〈春〉之構圖相比顯然不同，鼻子更為尖挺顯示出較為陽剛的性格。〈夏的寓言〉雖因襲1563年的原作元素，但是整個構圖重新安排位置，就連麥稈和麥穗編織的衣服形式也和原作不同，也沒有落款年代。〈冬的寓言〉不僅改變了頭部的形貌，還縮短了脖子，就連外衣的織紋也和原作不同。此外，這組「四季的寓言」用色也比原作厚重，色調的明暗對比減弱，色彩顯得較暗沈。以上種種迹象都顯示著這組「四季的寓言」不是阿欽伯鐸繪製的，而且仿製此組畫作的畫家，只保留阿欽伯鐸複合頭像畫的神髓和構圖元素，構圖安排則另作調動。至於此系列畫作人物的臉孔與原作有著明顯的差異，這也告訴我們，這組畫作的客戶不同於1563年那組，因此不必依照原作一五一十地複製。

阿欽伯鐸創作的複合頭像畫，不僅是「四季」系列在十六世紀七〇年代造成轟動，他的「四元素」系列也同樣倍受青睞，複製品也為數不少。大約1572年左右繪製的一組「四元素」，其中三幅——〈空氣〉、〈火〉和〈水〉今日分別收藏在瑞士和比利時。由於阿欽伯鐸於1566年畫的〈空氣〉原作已失傳，所以無從比較，但是將〈火〉與〈水〉與原作進行比較，可以看出此組複製畫的色彩較為暗沈，明暗對比較弱，且用筆較為乾澀，技法顯然簡陋許多。從構圖方面來看，此組複製畫幾乎全照原作的模式描摹，〈火〉除了將胸前的徽章改為盾形標誌外，其餘都與原作相似；〈水〉除了頸上少了那串珍珠項鍊外，其他部分與原作相符；但是由畫的品質和技法仍不難看出懸殊之處，由此可以斷定，這組「四元素」應該是阿欽伯鐸的學生或別的畫家仿製的作品。

阿欽伯鐸於1563年和1566年首創了「四季」和「四元素」的複合頭像畫，為自己的藝術生涯掀起高潮後，隨即返回義大利。他這趟義大利之行是否身負重任，雖然史無可考，但是從皇帝批准給他的高額旅費，可以看出皇帝對他的厚愛。而且根據史料記載，1569年3月阿欽伯鐸的名子又重新出現在支付宮廷畫家的薪資帳目上，由此更可推測，他於1566年的義大利之行可能肩負為哈布斯堡皇家收藏大師名畫的任務。此外，他重返維也納之後，在為皇室策劃的一連串節慶活動中，大肆發揮想像力，製造出千奇百怪、令人嘆為觀止的活動項目，每每為盛典掀起高潮。不僅藉著隆重的排場，向鄰邦炫耀奧地利的榮光，打造哈布斯堡家族在政治上位高權重的形象，也透過盛典的豪華和喜氣激奮人心，以凝聚民眾對皇室的向心力。阿欽伯鐸多才多藝的表現，能讓各種盛會錦上添花，達到出人意料的震撼效果，也為盛會畫下完滿的句點；他豐沛的才幹因而深獲皇帝嘉許，經常蒙受皇帝額外的賞賜。

1575年，皇帝馬克西米連二世體念阿欽伯鐸長年旅居維也納，為哈布斯堡宮廷鞠躬盡瘁，乃至膝下無嫡子，便正式承認其私生子本篤（Benedetto），准許他擁有阿欽伯鐸財產的法定繼承地位。隔年，皇帝又恩賜阿欽伯鐸200盾賞金，以示他對阿欽伯鐸恩寵有加，就在這一年10月12日，皇帝便與世長辭了。

任職魯道夫二世宮廷畫家的時期（1576-1587）

1576年魯道夫二世繼承神聖羅馬帝國皇位，接續著父皇的典藏，魯道夫二世更大力擴充皇家收藏的規模。魯道夫二世於1564年12歲之時被送往西班牙，在西班牙宮廷中接受嚴格的教育，1571年才返回維也納，這也造成了他日後孤僻保守的個性。因為長年居住在西班牙，受到西班牙宮廷濃厚的藝術氛圍薰陶，終其

（右頁）不知名畫家
春的寓言 1579-1597
油畫 84×57cm
Landshut Trausnitz堡
（慕尼黑巴伐利亞國家畫廊寄放）

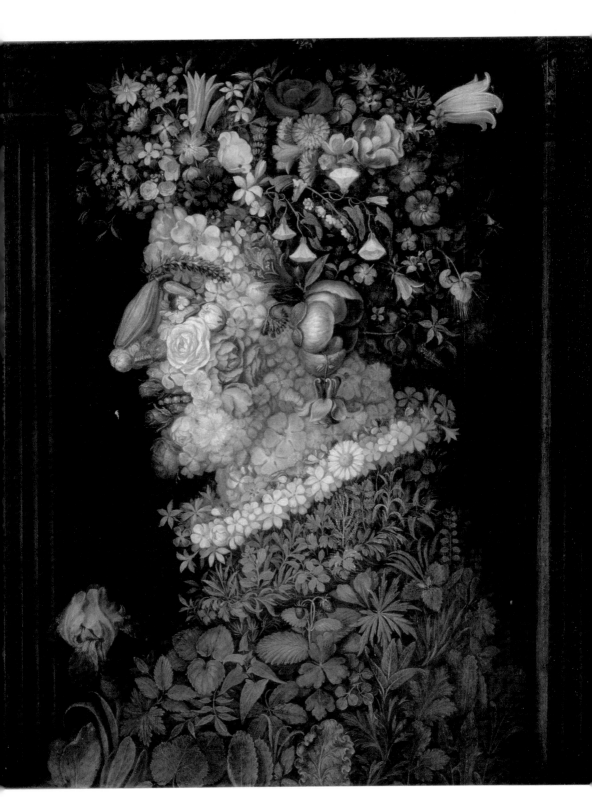

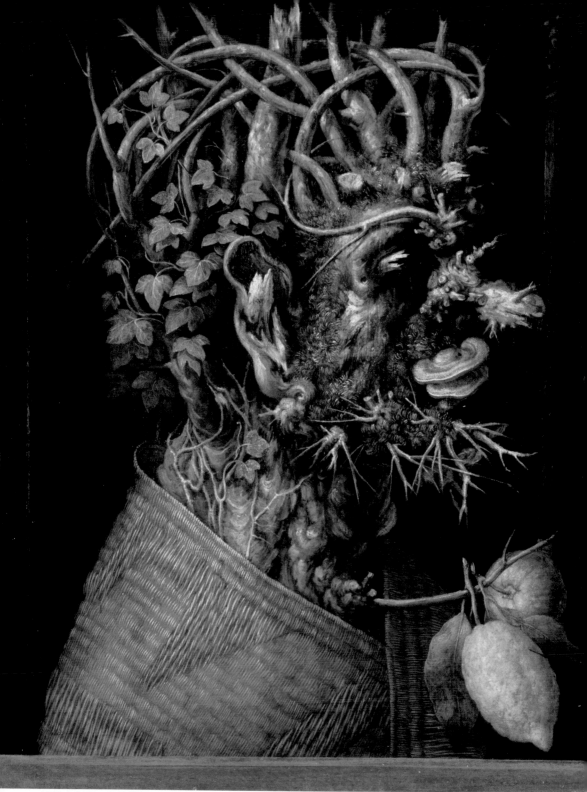

不知名畫家　**冬的寓言**　1579-1597　油畫　84×57cm　Landshut Trausnitz堡（慕尼黑巴伐利亞國家畫廊寄放

110

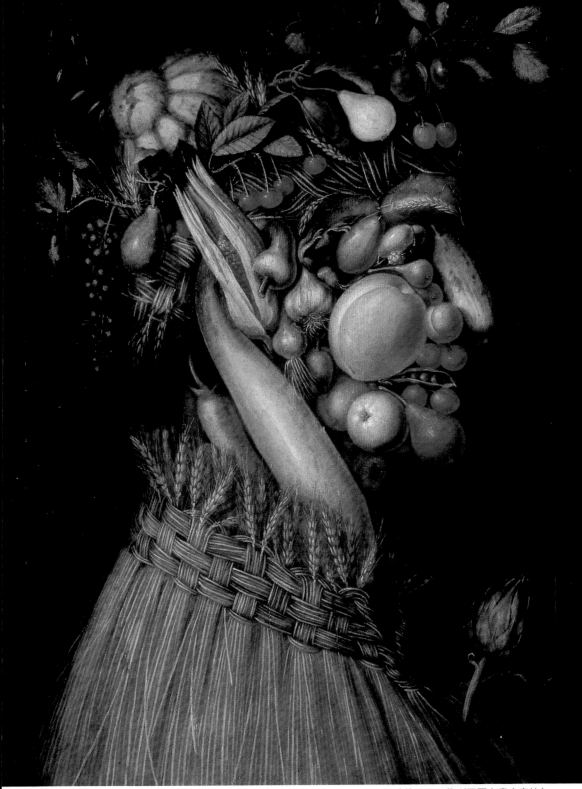

不知名畫家　**夏的寓言**　1579-1597　油畫　84×57cm　Landshut Trausnitz堡（慕尼黑巴伐利亞國家畫廊寄放）

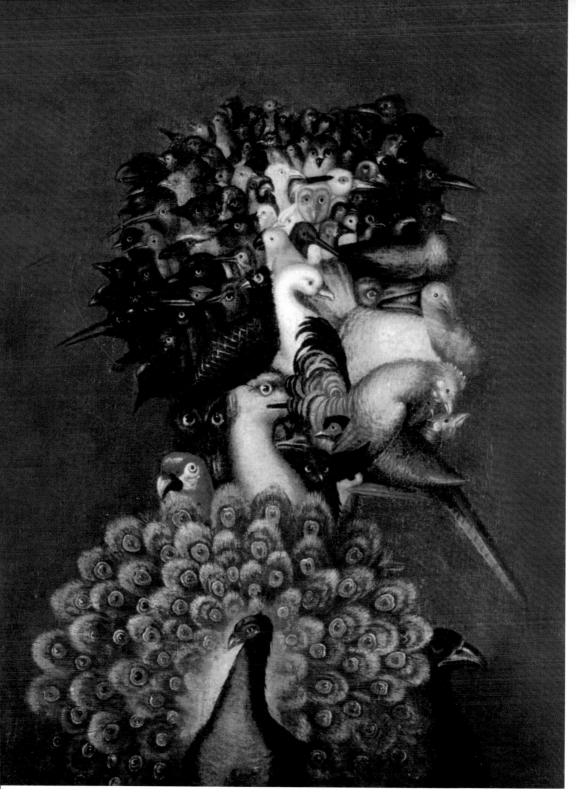

不知名畫家仿阿欽伯鐸　**空氣**　1572左右　油畫　74.4×56cm　瑞士私人藏

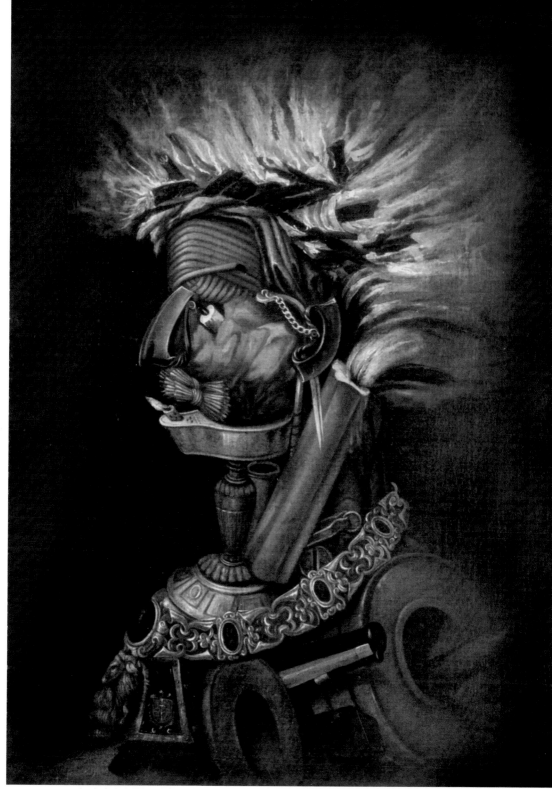

不知名畫家仿阿欽伯鐸　**火**　1572左右　油畫　75×66cm　巴塞爾私人藏

一生他都沈醉在延攬藝術家和收藏之中。

阿欽伯鐸以過人的才氣繼續留任宮中，時值藝術造詣登峰造極的他受到新皇帝的器重，除了承辦宮中各種宴會和慶典的策畫工作外，也曾於1582年被委以重任，遠赴坎普頓蒐集珍禽奇獸。魯道夫二世對十六世紀畫家達文西、杜勒、克拉那赫（Cranach d. J., 1515-1586）、科雷吉歐（Correggio, 1489-1534）和帕米賈尼諾（Parmigianino, 1503-1540）的畫特別喜愛，而且對時興的矯飾主義情有獨鍾，除了阿欽伯鐸外，他還延攬了各國的藝術家，波隆納（Giovanni Bologna, 1529-1608）、史普蘭格（Batholomäus Spranger, 1546-1611）、亞琛（Hans von Aachen, 1552-1615）和海因茲（Joseph Heinz, 1564-1609）等名家都被招聘至魯道夫二世的宮廷，不僅促成藝事蓬勃的景象，最終還造就了「魯道夫的矯飾主義」藝術風潮。魯道夫二世也對科學深感興趣，並沈迷於煉金術和占星術。由於他對宗教採取寬容的態度，各地受宗教迫害的科學家紛紛前來投靠，使得魯道夫二世的宮廷成為人文薈萃的地方，此時天文學家克卜勒（Johannes Kepler, 1571-1630）與布拉赫（Tycho Brahe, 1546-1601）都是他的佳賓。

歷任二朝宮廷畫家，聲譽如日中天的阿欽伯鐸對新皇依舊克盡職守，深得魯道夫二世的寵信。魯道夫二世於1580年正式確認阿欽伯鐸家族的貴族身分，並授予他徽章，以提昇他的地位。隨後阿欽伯鐸利用1582年赴坎普頓執行任務之便，順道拜訪了奧格斯堡和雷根斯堡，以進行尋根之旅。

魯道夫二世即位後，曾於1578年秋天到1581年12月長期滯留布拉格。1583年，終於將首都由維也納遷至布拉格，也將父祖在維也納的歷代收藏搬到布拉格，自此時起，他更投注心力於擴充皇家的藝術收藏。魯道夫二世本著精深的藝術素養和對科學的高度興趣，除了贊助並培養藝術家和科學家之外，也借重地理大發現、海外探險興旺的時機，積極蒐集歐洲及歐洲以外各地的奇珍。魯道夫二世的收藏項目之豐富蔚為奇觀，不但設立動物園、植物園及鳥園以供觀賞兼作繁殖場，也設置奇珍室陳列禽鳥類的

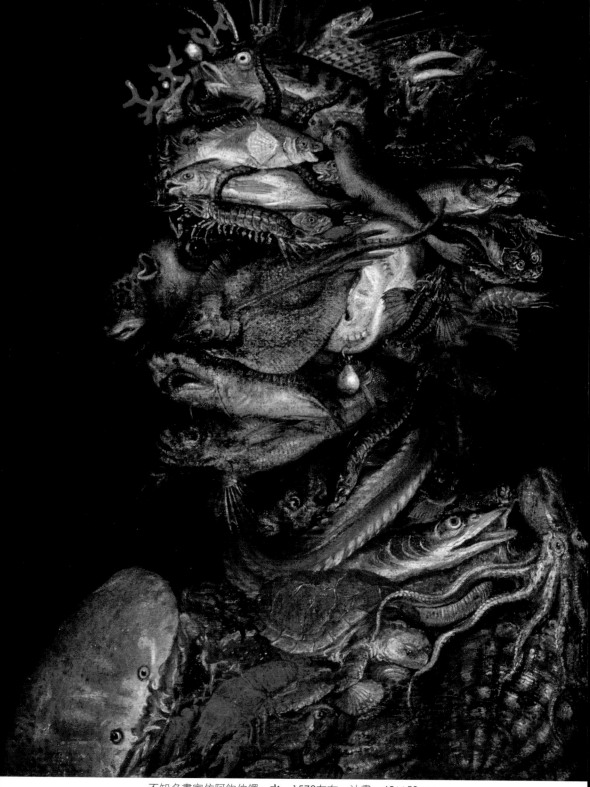

不知名畫家仿阿欽伯鐸　**水**　1572左右　油畫　63×53cm
布魯賽爾皇家博物館巴塞爾私人藏

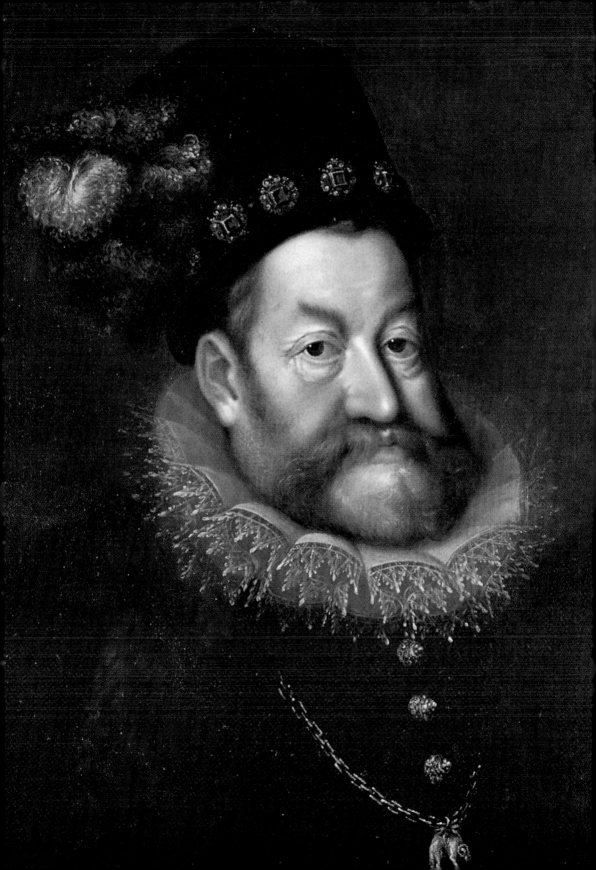

標本、魚類的骨頭、奇特的近東生物標本、埃及的木乃伊和各地的礦石，另外還有配劍、樂器、鐘錶、指南針、望遠鏡、地球儀和星盤等器物陳列室的設置；可以說，他的收藏已經是一個百科全書式的博物館。他更在1605年斥資巨款購買叔叔斐迪南二世大公（Ferdinand II., 1529-1595）位於茵茲布魯克（Innsbruck）附近安布拉斯宮（Ambras）裡的收藏，並由安布拉斯宮的收藏分類中習得系統分類法，將自己龐雜逾兩萬件的藏品登錄成冊，又派遣畫家和專業人士到溫室與動植物園裡，進行圖繪和文字說明的記錄工作，此舉竟成了百科全書的濫觴。此時阿欽伯鐸榮獲特許，可以自由進出名畫陳列室、奇珍收藏室、溫室花園和動物園，研究觀察並描繪下不少的寫生作品，不只為自己增廣見聞，也儲備了不少創作的泉源。

阿欽伯鐸籌劃盛典活動、設計遊行服飾和道具、繪製奇珍收藏圖錄

　　魯道夫二世登基後，阿欽伯鐸的工作項目更加繁多，籌畫盛典活動、設計遊行服飾和道具、奇珍收藏的現場寫生和製作圖錄，還有遠赴各地為皇帝採購珍禽異獸等，這些都消耗了他泰半的時間和精力，以至於此期間創作複合頭像的數量銳減。根據記載，他曾於1577年兩度繪製了「四季」，頗受皇帝贊賞，並將畫懸掛在寢宮中。除此之外，至今尚未發現其他的複合頭像作品。據推測，導致阿欽伯鐸減少繪製複合頭像的原因，可能是因為魯道夫二世遷都布拉格後，對來自安特衛普的畫家史普蘭格的甜美畫風更感興趣，而且阿欽伯鐸的複合頭像畫歷經前朝兩位皇帝的收藏已有相當的數量，因此較少有機會讓阿欽伯鐸繼續發揮這方面的長才。

　　不過這段期間阿欽伯鐸手繪的設計草圖，以及描繪庶民生活的素描數量非常龐大，而且完整地保留至今〈冥府三頭犬素

（左頁）亞琛（Hans von Aachen）
皇帝魯道夫二世肖像
1606-1608　油畫
60×48cm
維也納藝術史博物館

117

描〉、〈飾有小天使的雪橇〉、〈花籃形狀的雪橇〉、〈飾有海妖的雪橇〉、〈飾有勝利女神的雪橇〉、〈頭盔〉和〈面具〉都是這時候的作品；在這些設計圖上阿欽伯鐸採用可以凸顯色彩、可塑性強的紙，並且先以硬筆勾畫輪廓線，再執軟筆淡刷出明暗，他在素描稿中運用清晰線條的目的，是為了讓製作者容易辨識設計圖的細節，以便按圖剪裁和製作。從這幾幅草圖上老練的運筆，可以看出阿欽伯鐸的素描功力。

　　另外還有一本阿欽伯鐸於1585年獻給魯道夫二世的〈騎士比武大會設計圖〉，素描的筆法與上述七幅設計圖相同，都是鋼筆沾藍墨水先勾線條，再以軟筆淡淡地刷出明暗層次。這本設計圖共有184幅素描稿，是畫在摩洛哥皮草紙製的對開冊頁上。由於這本〈騎士比武大會設計圖〉是獻給皇帝的，因此運筆上更為嚴謹，線條顯得更優美流暢。阿欽伯鐸在此冊頁上還寫了一段獻文：「謹呈無戰不勝的羅馬皇帝，永世的君王魯道夫二世，宅心仁厚的統治者，來自米蘭的居瑟培·阿欽伯鐸為了騎士比武大會親手設計了這些草圖。主曆1585年。」由此可見阿欽伯鐸的敬業態度，以及事君恭謹、謙卑誠懇的一面。基於這種盡忠職守、不卑不亢的態度，阿欽伯鐸在哈布斯堡宮廷人緣極佳，也獲得皇帝的信賴。

　　在這本獻給皇帝的〈騎士比武大會設計圖〉裡面，阿欽伯鐸為象徵各種學術領域和代表各種行業的人物設計了服裝，從這些人像的描繪和服飾的風格可以看出，阿欽伯鐸從十四世紀初喬托在阿倫那禮拜堂（Arenakapelle）所繪的壁畫人物身上找到了製圖動機，更從十六世紀的繪畫、盔甲工藝和其他手工藝術品中擷取了各種裝飾圖樣，此中也參考了尼德蘭地區中世紀以來的慶典節目設計。圖冊裡包羅萬象的人物服飾和道具設計，乃至大手筆製造氣勢浩大的遊行節目，以及貫通神話寓言提昇皇家威望，藉以凝聚民心，達成統一目的的用心，在在都顯示出阿欽伯鐸過人的藝術才幹和通曉各種學科的博學精神。

　　阿欽伯鐸的博學精神也見諸其1586年至1587年之間畫的一本

〈蠶絲的生產和加工〉素描，在這本畫冊裡，阿欽伯鐸於每頁圖的下方附加文字說明，使得這本畫冊有如一本圖解養蠶抽絲過程的工具書，每頁素描都呈現著摘桑葉、養蠶、抽絲、染線的生產步驟，這也顯示著十六世紀末歐洲絲綢業勃興的情景。蠶絲生產業由近東傳到義大利，再越過阿爾卑斯山傳播到歐洲各地，這時候的絲綢不再是皇室和貴族特屬的專利品，一般民眾也可重金購得，供應絲綢紡織的蠶絲養殖業便成了熱絡的新興行業。十六世紀下半葉，為了培訓養蠶抽絲的技工，坊間出現了一些有關這方面的繪本，阿欽伯鐸這本〈蠶絲的生產和加工〉，便是參考一本名為《Vermis Sericus》版畫集描繪出來的。

　　事實上，阿欽伯鐸這本〈蠶絲的生產和加工〉並不是為蠶絲生產業繪製的，而是應宮廷內務總管霍夫曼男爵（Ferdinand Hoffmann）之託，為布拉格皇宮的一個房間所作的壁畫設計圖。

阿欽伯鐸
冥府三頭犬素描
1579或1585　素描
佛羅倫斯烏菲澤美術館藏

阿欽伯鐸　**花藍形狀的雪橇**　1579或1585　素描　佛羅倫斯烏菲澤美術館藏

（右頁）阿欽伯鐸　**飾有小天使的雪橇**　1579或1585　素描　佛羅倫斯烏菲澤美術館藏

阿欽伯鐸　**頭盔**　1579或1585　素描　佛羅倫斯烏菲澤美術館藏

（右頁上）阿欽伯鐸　**飾有海妖的雪橇**　1579或1585　素描　佛羅倫斯烏菲澤美術館藏
（右頁下）阿欽伯鐸　**飾有勝利女神的雪橇**　1579或1585　素描　佛羅倫斯烏菲澤美術館藏

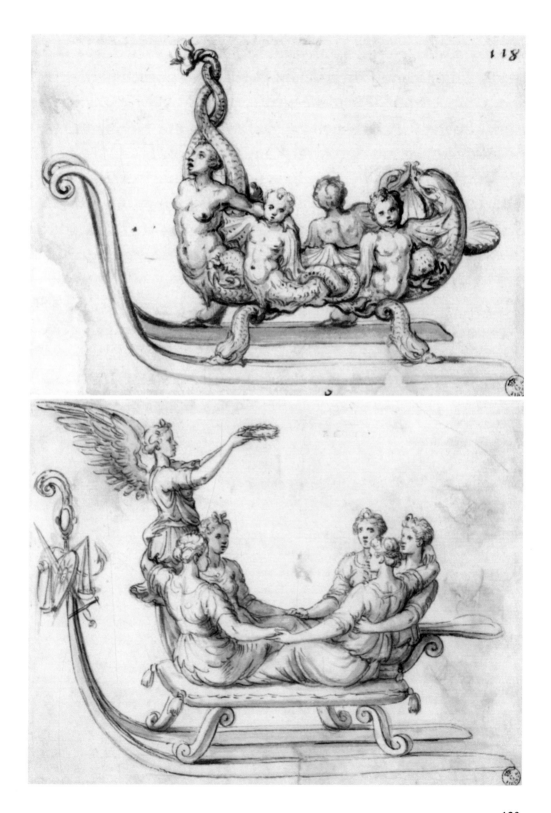

123

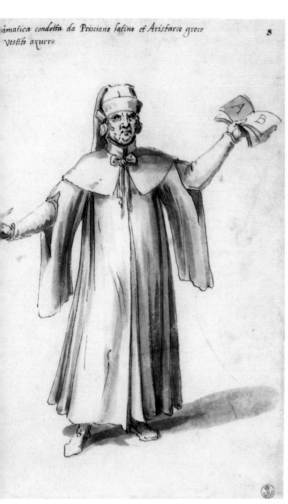

amatica condotta da Prisciano latino et Aristarce greco
Vestiti azurro

8

Geometria condutta da Archimede Siciliano et Archita calabrese
Vesta morella

1

阿欽伯鐸　**騎士比武大會設計圖一文法**　1585
素描　30.1×20.2cm　佛羅倫斯烏菲澤美術館藏

阿欽伯鐸　**騎士比武大會設計圖一幾何**　1585　素描
30.4×20.6cm　佛羅倫斯烏菲澤美術館藏

（左頁）阿欽伯鐸　**面具**　1579或1585　素描　佛羅倫斯烏菲澤美術館藏

Musica condotta da Boetio latino et Arione greco
Vesta gialda trauersata di roso le Bolle al Pesto d'oro
e le altre per la uesta d'argento

阿欽伯鐸　騎士比武大會設計圖一音樂
1585　素描　30.3×20.4cm
佛羅倫斯烏菲澤美術

阿欽伯鐸　騎士比武大會設計圖一女持矛者
1585　素描　29.4×20.8cm
佛羅倫斯烏菲澤美術館藏

<table>
<tr><td>廣　告　回　郵</td></tr>
<tr><td>北區郵政管理局登記證</td></tr>
<tr><td>北 台 字 第 7166 號</td></tr>
<tr><td>免　貼　郵　票</td></tr>
</table>

藝術家雜誌社　收

100　台北市重慶南路一段147號6樓

6F, No.147, Sec.1, Chung-Ching S. Rd., Taipei, Taiwan, R.O.C.

Artist

姓　　名：＿＿＿＿＿＿＿＿＿＿　性別：男□ 女□ 年齡：＿＿＿＿＿

現在地址：＿＿＿＿＿＿＿＿＿＿＿＿＿＿＿＿＿＿＿＿＿＿＿＿＿＿＿

永久地址：＿＿＿＿＿＿＿＿＿＿＿＿＿＿＿＿＿＿＿＿＿＿＿＿＿＿＿

電　　話：日／＿＿＿＿＿＿＿＿　手機／＿＿＿＿＿＿＿＿＿＿＿＿

E-Mail：＿＿＿＿＿＿＿＿＿＿＿＿＿＿＿＿＿＿＿＿＿＿＿＿＿＿＿

在　　學：□ 學歷：＿＿＿＿＿＿＿　職業：＿＿＿＿＿＿＿＿＿＿

您是藝術家雜誌：□今訂戶　□曾經訂戶　□零購者　□非讀者

客戶服務專線：**(02)23886715**　E-Mail：**art.books@msa.hinet.net**

人生因藝術而豐富 · 藝術因人生而發光

藝術家書友卡

感謝您購買本書,這一小張回函卡將建立
您與本社間的橋樑。我們將參考您的意見
,出版更多好書,及提供您最新書訊和優
惠價格的依據,謝謝您填寫此卡並寄回。

1.您買的書名是:＿＿＿＿＿＿＿＿＿＿＿＿＿＿＿＿＿

2.您從何處得知本書:

　　□藝術家雜誌　□報章媒體　□廣告書訊　□逛書店　□親友介紹

　　□網站介紹　　□讀書會　　□其他

3.購買理由:

　　□作者知名度　□書名吸引　□實用需要　□親朋推薦　□封面吸引

　　□其他＿＿＿＿＿＿＿＿＿＿＿＿＿＿＿＿＿＿

4.購買地點:＿＿＿＿＿＿＿＿＿＿市(縣)＿＿＿＿＿＿＿＿＿書店

　　□劃撥　　　　□書展　　　　□網站線上

5.對本書意見:(請填代號1.滿意 2.尚可 3.再改進,請提供建議)

　　□內容　　　□封面　　　□編排　　　□價格　　　□紙張

　　□其他建議

6.您希望本社未來出版?(可複選)

　　□世界名畫家　　□中國名畫家　　□著名畫派畫論　　□藝術欣賞

　　□美術行政　　　□建築藝術　　　□公共藝術　　　　□美術設計

　　□繪畫技法　　　□宗教美術　　　□陶瓷藝術　　　　□文物收藏

　　□兒童美育　　　□民間藝術　　　□文化資產　　　　□藝術評論

　　□文化旅遊

您推薦＿＿＿＿＿＿＿＿＿作者 或＿＿＿＿＿＿＿＿＿類書籍

7.您對本社叢書　□經常買　□初次買　□偶而買

阿欽伯鐸　**騎士比武大會設計圖－持火把
的女子**　1585　素描　30.5×20.4cm
佛羅倫斯烏菲澤美術館藏

阿欽伯鐸　**騎士比武大會設計圖－持火把的
女子**　1585　素描　30.6×20.5cm　佛羅
倫斯烏菲澤美術館藏

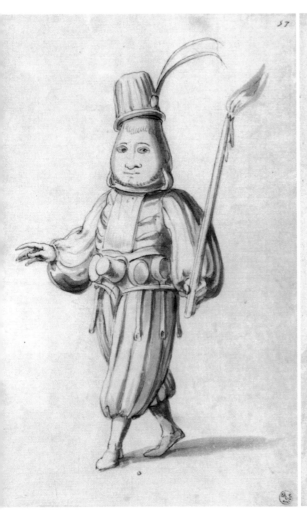

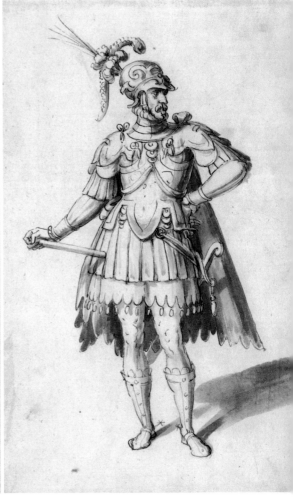

阿欽伯鐸　**騎士比武大會設計圖—廚師**
1585　素描　30.5×20.2cm
佛羅倫斯烏菲澤美術館藏

阿欽伯鐸　**騎士比武大會設計圖—騎士**
1585　素描　31.2×21cm
佛羅倫斯烏菲澤美術館藏

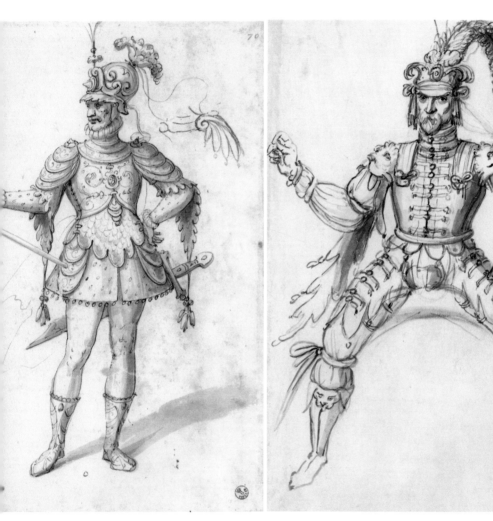

阿欽伯鐸　**騎士比武大會設計圖－騎士**
1585　素描　31.6×20.9cm
佛羅倫斯烏菲澤美術館藏

阿欽伯鐸　**騎士比武大會設計圖－騎士**
1585　素描　30.4×21cm
佛羅倫斯烏菲澤美術館藏

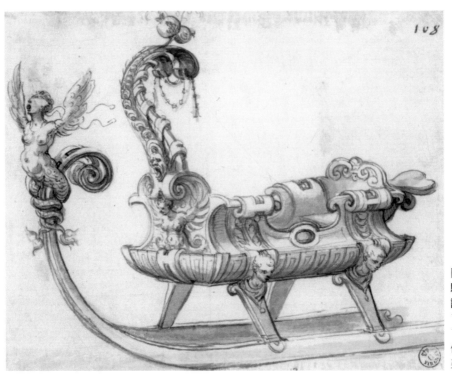

阿欽伯鐸
**騎士比武大會設
計圖一雪橇**
1585　素描
13.8×17.4cm
佛羅倫斯烏菲澤
美術館藏

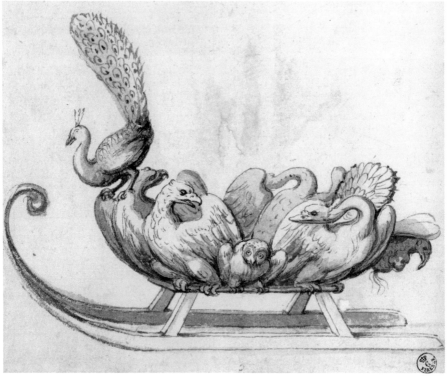

阿欽伯鐸
**騎士比武大會設
計圖一雪橇**
1585　素描
15.6×18.9cm
佛羅倫斯烏菲澤
美術館藏

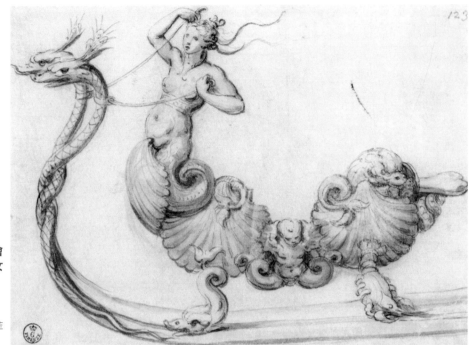

阿欽伯鐸
**騎士比武大會
設計圖一有女
妖的雪橇**
1585 素描
15×20.5cm
佛羅倫斯烏菲
澤美術館藏

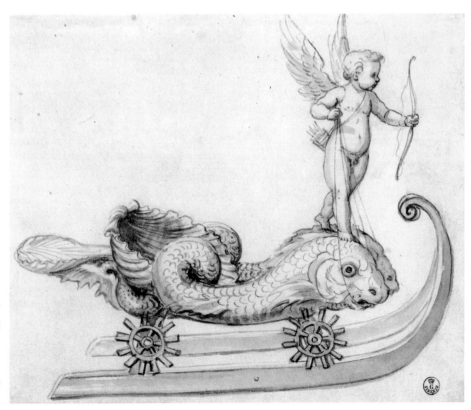

阿欽伯鐸
**騎士比武大會
設計圖一有天
使的雪橇**
1585 素描
18.8×23cm
佛羅倫斯烏菲
澤美術館藏

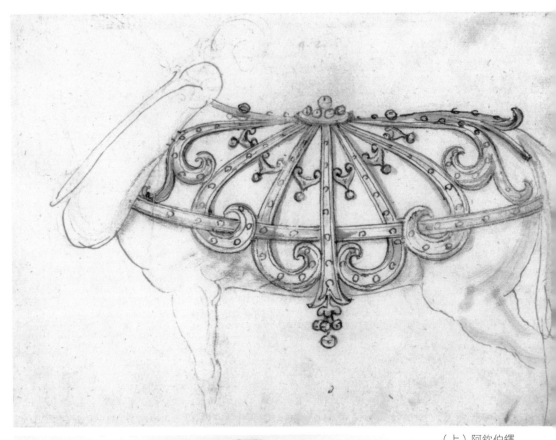

（上）阿欽伯鐸
**騎士比武大會設計圖
一馬飾**　1585　素描
16.5×23.8cm
佛羅倫斯烏菲澤美術
館藏

阿欽伯鐸
**騎士比武大會設計圖
一馬飾**　1585
素描　18.3×23.5cm
佛羅倫斯烏菲澤美術
館藏

FIDES

喬托　**信仰**
1306左右　壁畫
120×55cm
帕度瓦阿倫那禮拜堂藏

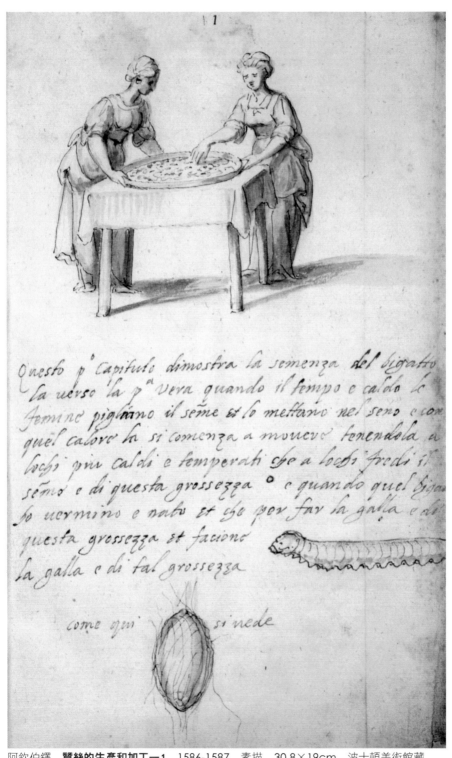

Questo p° Capitulo dimostra la semenza del bigatto
la uerso la p° uera quando il tempo e caldo le
femme pigliano il seme et lo mettano nel seno e con
quel calore la si comenza a mouere tenendola a
lochi piu caldi e temperati che a lochi fredi il
seme e di questa grossezza ° e quando quel bigat-
to uermino e nato et che por far la galla e di
questa grossezza et faciono
la galla e di tal grossezza

come ogni si uede

阿欽伯鐸　**蠶絲的生產和加工─1**　1586-1587　素描　30.8×19cm　波士頓美術館藏

134

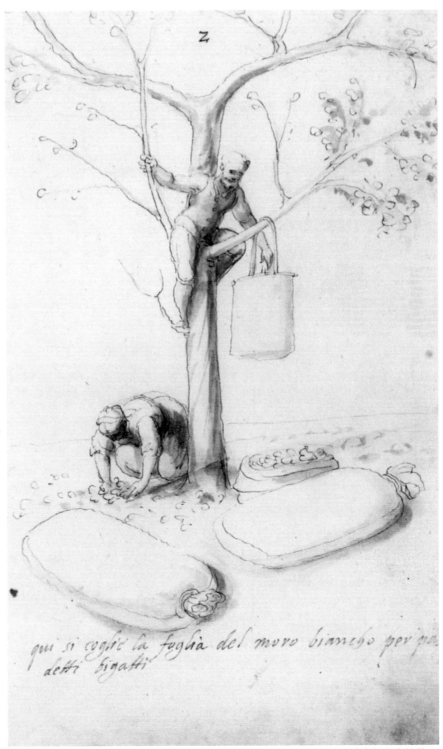

qui si coglie la foglia del moro biancho per po
detti bigatti

阿欽伯鐸　**蠶絲的生產和加工—2**　1586-1587　素描　30.8×19cm　波士頓美術館藏

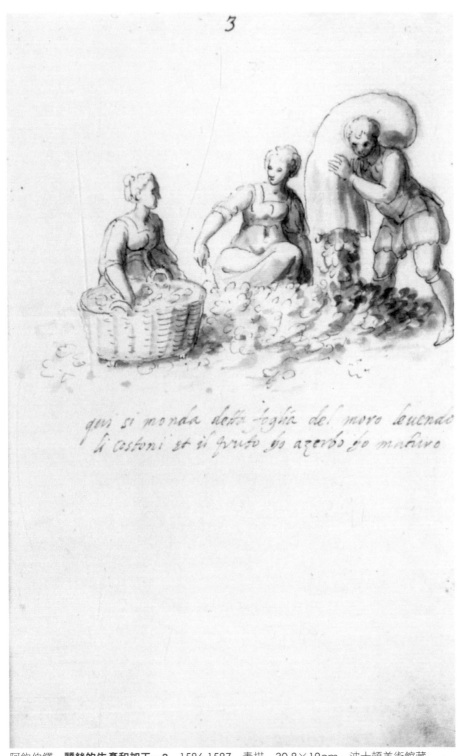

3

qui si monda detta foglia del moro leuendo
li costoni et il fruto sio azerbo sio maturo

阿欽伯鐸　**蠶絲的生產和加工—3**　1586-1587　素描　30.8×19cm　波士頓美術館藏

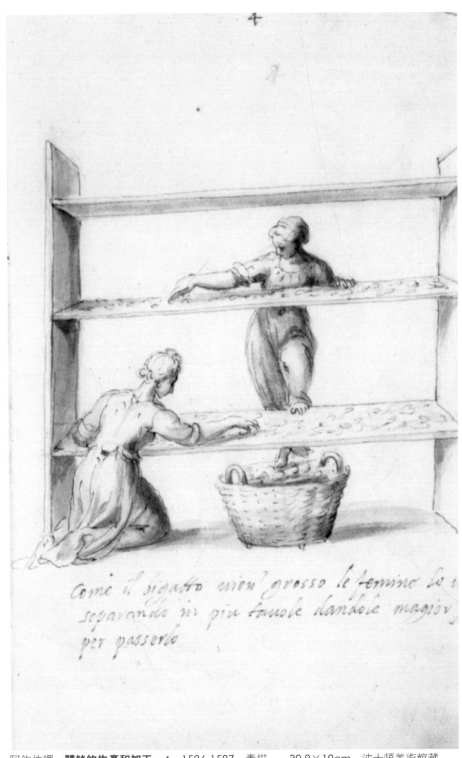

Come il bigatto vien' grosso le femine lo r
separando in piu tauole dandole magior
per passerlo

阿欽伯鐸　**蠶絲的生產和加工一4**　1586-1587　素描　30.8×19cm　波士頓美術館藏

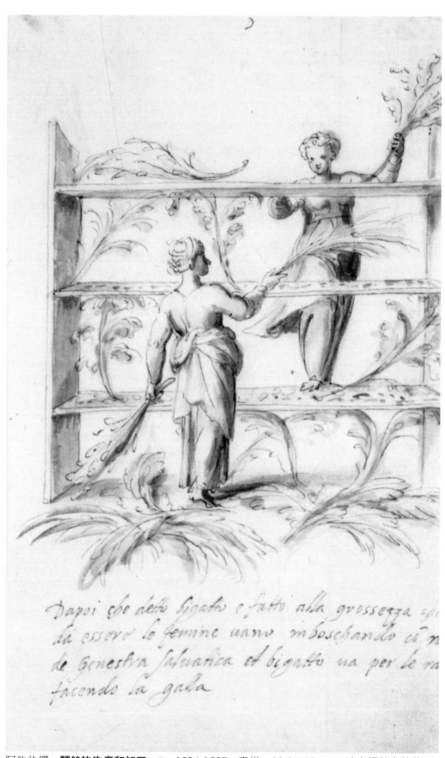

Dapoi che detto bigatto e fatto alla grossezza
li essero le femine vano imboschando co
de Genestra saluatica et bigatto va per le
facendo la gala

阿欽伯鐸　**蠶絲的生產和加工一5**　1586-1587　素描　30.8×19cm　波士頓美術館藏

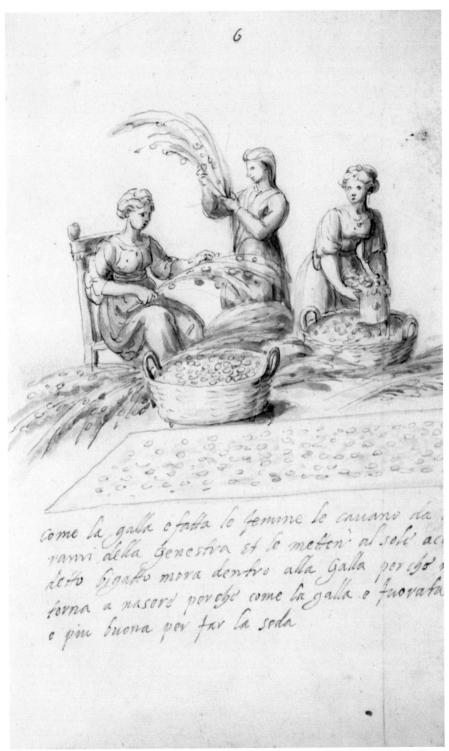

6

come la galla è fatta lo femine le cauano da
rami della Genestra et le metton' al sole ac
detto bigatto mora dentro alla Galla perchò
torna a nasere perchò come la galla è fuorata
e piu buona per far la seda

阿欽伯鐸　蠶絲的生產和加工—6　1586-1587　素描　30.8×19cm　波士頓美術館藏

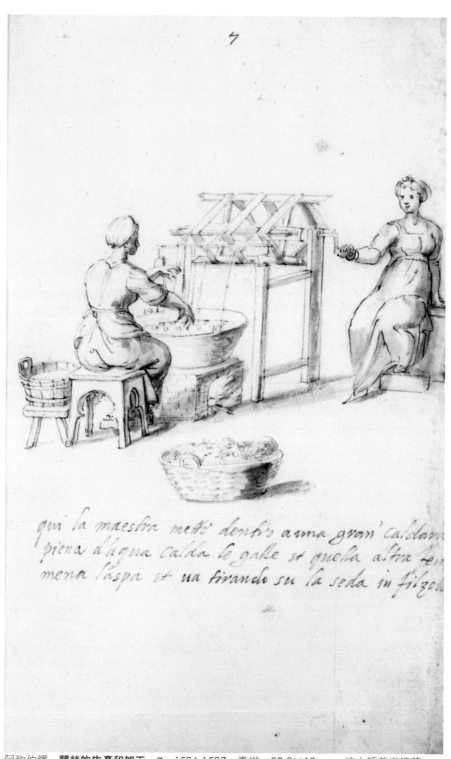

qui la maestra mette dentro a una gran' caldara
piena d'agua calda le galle et quella al fin
mena l'aspa et ua tirando su la seda in filzol

阿欽伯鐸　**蠶絲的生產和加工—7**　1586-1587　素描　30.8×19cm　波士頓美術館藏

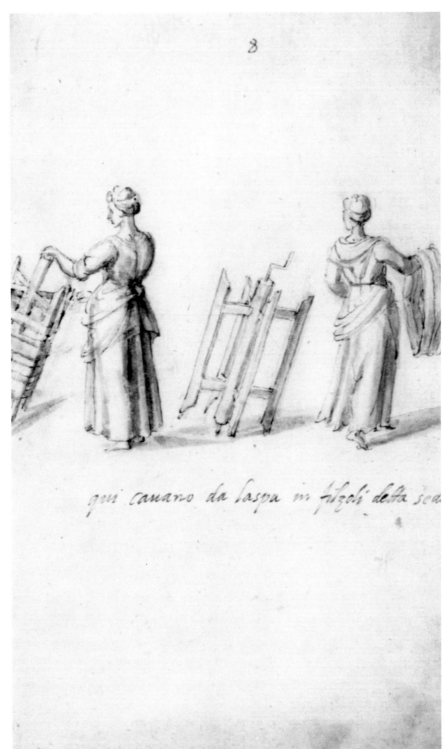

8

qui cauano da laspa in filzoli detta sea

阿欽伯鐸　**蠶絲的生產和加工－8**　1586-1587　素描　30.8×19cm　波士頓美術館藏

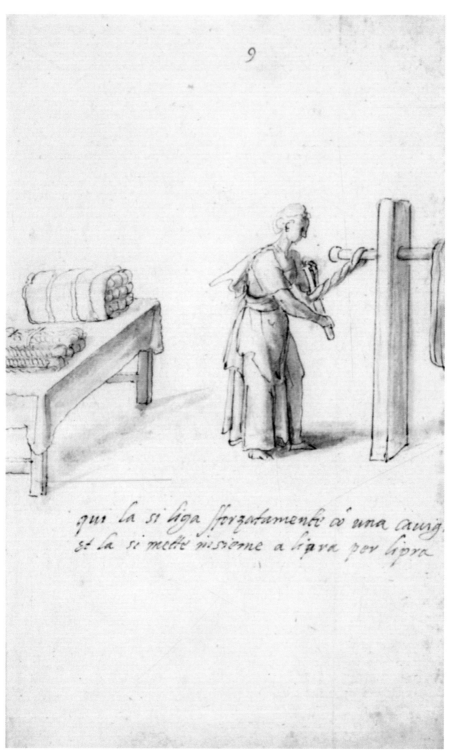

9

qui la si liga sforzatamenti co una cauig.
et la si mette insieme a libra per libra

阿欽伯鐸　**蠶絲的生產和加工一9**　1586-1587　素描　30.8×19cm　波士頓美術館藏

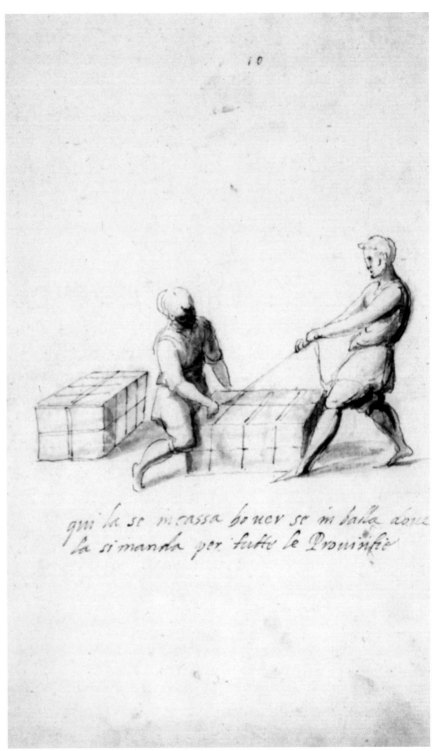

阿欽伯鐸　**蠶絲的生產和加工—10**　1586-1587　素描　30.8×19cm　波士頓美術館藏

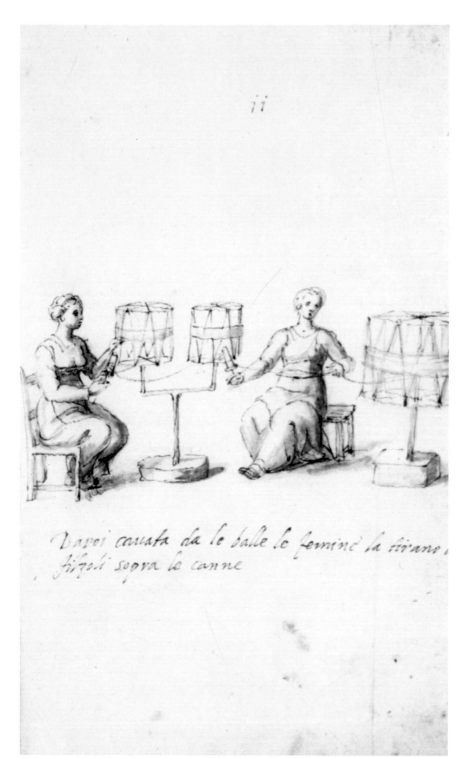

阿欽伯鐸　**蠶絲的生產和加工—11**　1586-1587　素描　30.8×19cm　波士頓美術館藏

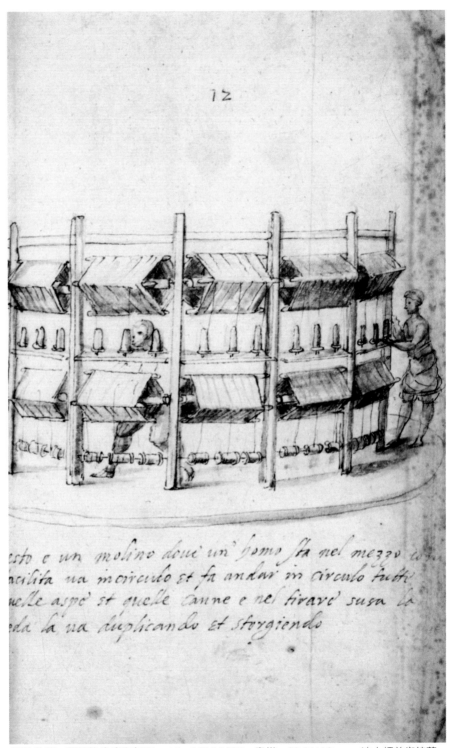

12

esto e un molino doue un homo sta nel mezzo co
acilita ua in circulo et fa andar in circulo tutti
uelle aspe et quelle canne e nel tirave suga la
eda la ua duplicando et st012iendo

阿欽伯鐸　**蠶絲的生產和加工一12**　1586-1587　素描　30.8×19cm　波士頓美術館藏

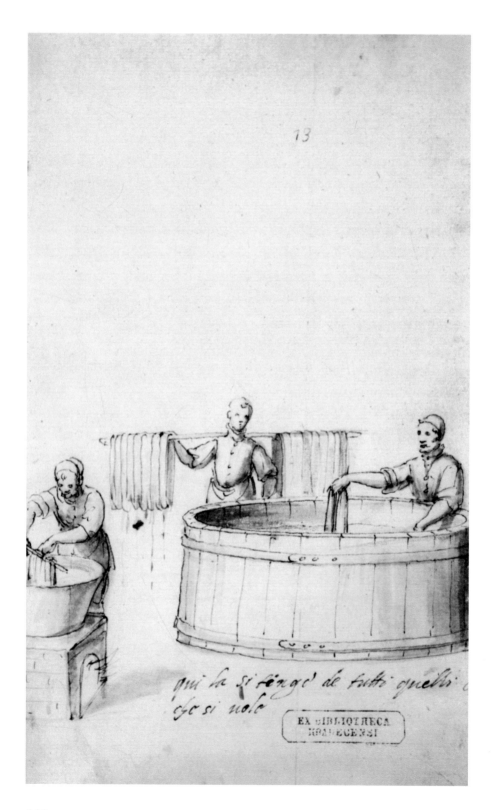

13

qui si tinge di tutti quelli
che si vole

146

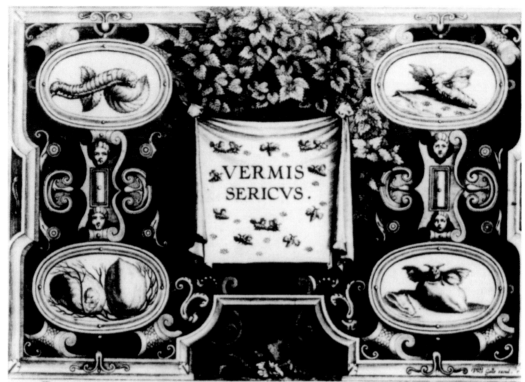

De CONSTANTIÆ ALAMANNIÆ Nobiliss.ᵃ Florentinæ, ex viro suo Ill.ᵐᵒ RAPHAELE MEDICEO Florentino, Hetruriæ pedestris militiæ Rectore, liberorum XVI. simul viuorum pudicissimæ matri, IOANNES STRADANVS inuentor D D.

加列（Philip Galle）仿史特拉丹諾（Giovanni Stradano）
《Vermis seicus》版畫集
巴黎國家圖書館藏

（左頁）阿欽伯鐸
蠶絲的生產和加工－13
1586-1587　素描
30.8×19cm
波士頓美術館藏

這些富於鄉土風情和異國情調的情節，被安插在充滿怪誕圖像的裝飾框架中央。十六世紀末的義大利宮殿非常盛行這種加上怪誕圖樣邊框的裝飾手法，其目的是為了增添室內的華麗和趣味性。阿欽伯鐸在怪誕圖樣之中安排養蠶業的生產過程圖，其動機無非是為了配合所設計的房間的用途。依此推測，他設計壁畫的房間可能是皇宮裡某個衣帽間，或某個紡織品與服飾收藏室。在這本設計圖中，阿欽伯鐸一反過去設計盛典活動時大量採用華麗的裝飾元素，改以簡單樸素的人物為構圖，並且展現了更為老練的素描功力，以輕鬆活潑的筆調描繪出養蠶製絲作業員的靈活動作，讓畫作呈現出有如在描寫農村日常生活勞動的情節。由此可見，他不僅是在複合頭像畫方面匠心獨運，於描繪常民生活題材方面也別具慧眼，能夠深刻地傳達出勞動階級辛勤工作的情景。

返回米蘭的晚年（1587-1593）

　　阿欽伯鐸在哈布斯堡宮廷任職25年，服侍過三位皇帝，也為皇室其他成員貢獻心力，他憑著個人的才學和藝術造詣，為哈布斯堡皇帝宣揚國威，也成為皇帝發展藝術的重要助手。正當他在宮中滿載恩寵之時，忽然興起了告老還鄉的念頭，而在數度向皇帝表達辭意之後，終於獲得皇帝魯道夫二世首肯，於1587年返回故鄉米蘭；臨行之際，皇帝還贈予他1500盾賞金，以感謝他長期對哈布堡皇室的忠誠與功勞。

　　阿欽伯鐸回到米蘭之後，與哈布斯堡在布拉格的宮廷依舊保持著密切的聯繫，他了解魯道夫二世對自己的倚重，因此身雖告老還鄉仍心繫皇恩，在米蘭繼續不斷地嘗試新的畫風，以迎合皇帝的嗜好。從他初返義大利後三年內的創作，可以發覺到他又重拾「複合頭像」的畫題，此時的阿欽伯鐸老當益壯，退休後的複合頭像畫比起二十多年之前的作品更加出神入化，物件的表象細節配合著人物的心靈活動，兩者一表一裡搭配無間，這時候他的複合頭像畫究竟是圖像闡述內容，或者是內容訴諸形式？主客之間的關係更形混淆了。

為魯道夫二世繪製三幅〈花神〉

　　首先就從他1589年至1591年間為魯道夫二世繪製的三幅〈花神〉（Flora）來分析。具有阿欽伯鐸署名和簽著「1589」年的〈花神〉是個四分之三側面朝向右方的女子頭像，女子的頭髮和衣領一如1563年畫的〈春〉，綴滿了密密麻麻的各式花朵，臉孔和脖子也以淺平的花瓣如拼圖似地拼組起來，眼睛、鼻子和嘴巴也同樣用各種花苞凸顯出來，耳朵仍是一朵芍藥花，耳環仍為一朵小漏斗花，衣服依然採用葉片堆疊而成；只是此幅〈花神〉的臉孔，比起1563年的〈春〉更具女性柔和的特質。

　　另外一幅〈花神〉乍看之下與1589年那幅〈花神〉構圖相

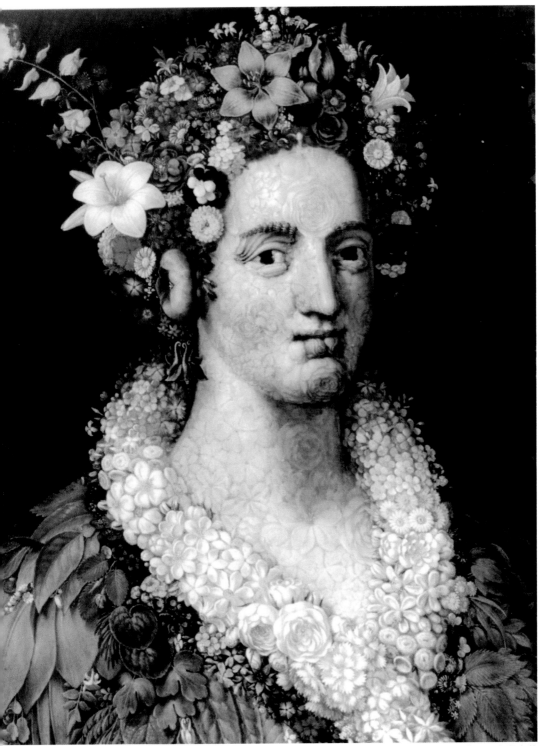

阿欽伯鐸　**花神**　1589　油畫　斯德哥爾摩私人藏

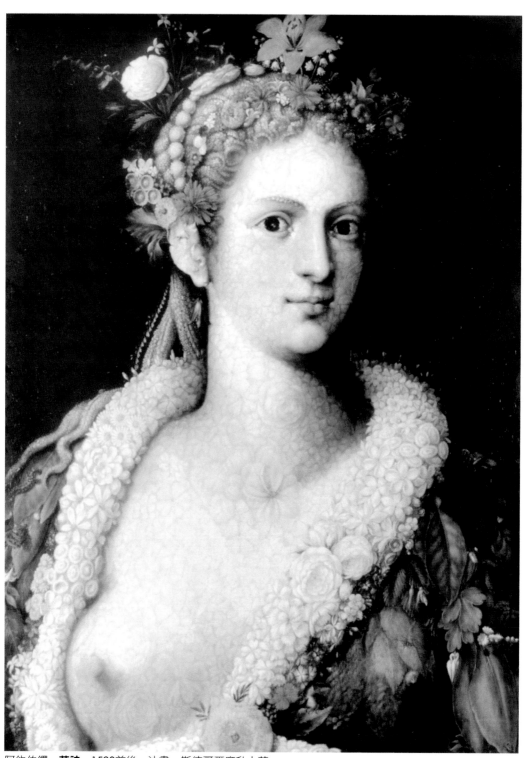

阿欽伯鐸　**花神**　1590前後　油畫　斯德哥爾摩私人藏

近，可是除了同樣以淺平的花瓣拼貼肌膚部位、以花朵裝飾頭髮和衣領、用葉子舖陳衣服之外，這幅〈花神〉的姿勢、表情和裝飾細節，都與1589年的〈花神〉相去甚遠。可以說，這幅〈花神〉在創作意念上，已與1589年那幅〈花神〉大不相同。這幅〈花神〉是個細柔嬌美的女性，她的身體正對著畫面，頭部以四分之三的側臉轉向右方，眼睛則注視著觀畫者，面容顯得輕鬆愉快。最引人注目的是，有別於阿欽伯鐸其他的複合頭像畫，這幅〈花神〉上衣半敞，裸露出一邊的胸部，另一邊則在衣服遮掩下仍顯示凸起的乳頭，充分地彰顯女性胴體的官能特徵。除此之外，這幅〈花神〉的局部處理，也比阿欽伯鐸其他的複合頭像更為精緻細膩。這幅〈花神〉的髮飾和衣裳上面除了慣見的花草之外，也出現了蝗蟲、蜥蜴、甲蟲、蝴蝶、毛毛蟲和瓢蟲等昆蟲類；頭髮也編紮成絡，額頭和兩鬢清楚地露出髮根線。在圖的右下角，一隻小蟲背上的紋路依稀可以辨識出一張臉，這是阿欽伯鐸刻意留下來的謎題，或是取代簽名的一種表達方式，就不得而知了。阿欽伯鐸在描繪此幅〈花神〉之時，應該是參考了同時期的哈布斯堡宮廷畫家史普蘭格的畫作——也就是被稱為略帶情慾意向的「魯道夫的矯飾主義風格」。也許是遵照皇帝魯道夫二世的指示，或者是為了迎合皇帝的癖好，阿欽伯鐸特意畫出這幅嬌美的〈花神〉獻給皇帝。

　　還有一幅〈花神〉大約是在1591年左右繪製的，這幅〈花神〉與1589年那幅〈花神〉構圖雷同，只有胸前多了一朵黃百合和改變衣領的樣式之外，兩幅畫幾乎相似；由此可知，阿欽伯鐸此幅〈花神〉是參照1589年的版本繪製的。此幅〈花神〉與1589年的〈花神〉最大的差異在於表情，此幅〈花神〉雙唇微啟露出牙齒，彷彿與觀畫的人進行對話似的。也就因為這樣一個面部表情，使得這幅複合頭像畫從靜態轉變為動態，無形間讓此複合頭像更具備肖像畫的性格。

　　這幅如花美貌的女子複合頭像，深受一些文人墨客的讚賞。據說阿欽伯鐸始終沒有忘懷過對皇帝魯道夫二世的承諾，絞盡腦

史普蘭格　**伏爾岡和維納斯**　1590　油畫　23×18cm　維也納藝術史博物館藏

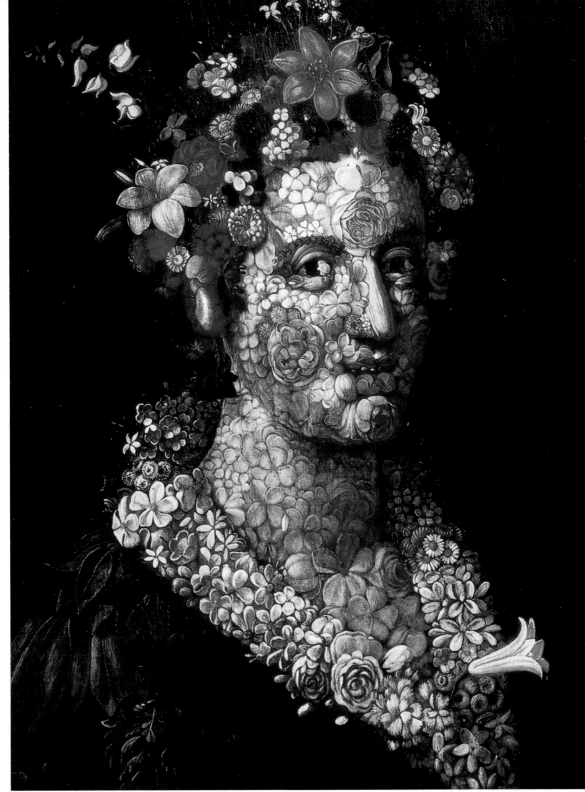

阿欽伯鐸　**花神**　約1591　油畫　72.8×56.3cm　巴黎私人藏

汁、盡心盡力地集合各種花朵，譜出這幅美女頭像。頭髮用顏色
鮮艷大小不一的各種花卉組成，以便與粉白的臉部作出區分；而
且任由頭上色彩繽紛的花朵恣意綻放，以襯托臉部平貼的花瓣；
這樣一來，才能讓人物的表情凸顯出來。同樣的情形，又以綠葉
舖陳衣裳，襯托出白色的翻領；在此幅構圖中，這一圈雪白而深
具立體感的衣領，宛如套在脖子上的一串白色花環，更加襯托出
女子高貴純潔的氣質。插在胸前的那朵黃百合，直接了當地表明
了花神的使命——使大地回春，讓百花齊放、綠意盎然，為人類
帶來了豐饒的生活。阿欽伯鐸極盡精密寫實的功夫。描繪組成構
圖的每一朵花和每一片葉子，務求觀眾近看此畫時，能夠細細觀
察並辨識每一個花卉種屬；同時融合他在肖像畫方面描繪人物心
靈活動的長才，適切地利用不同花苞安排出五官，更巧妙地啟動
眼睛和嘴巴，讓這幅花卉組合的女子頭像頓時充滿了神靈。

　　詩人科馬尼尼（Gregorio Comanini）曾於1591年觀賞過這幅
〈花神〉後，順應著畫中主角——花神張口說話的樣子，寫下了
花神對皇帝自我介紹的詩句，經由花神自問自答的表述，讓阿欽
伯鐸繪製此畫的動機躍然紙上。

　　「我是花神還是花？

　　若是花，我怎麼會面帶微笑？

　　若是花神，花神怎麼能只是花？

　　噢，我不是花也不是花神。

　　不，我是花神也是花。

　　上千朵花，只有一個花神，

　　活生生的花，活生生的花神。

　　然而是花造了花神，還是花神造了花，

　　你知道答案是什麼？一個聰明的藝術家使花變成花神，又使

　　花神變成花。」

隨後，阿欽伯鐸便將此詩連同〈花神〉一起寄給遙在布拉格的皇
帝魯道夫二世，以便讓皇帝了解自己對此畫的重視，及對皇帝的
忠心。

（右頁）阿欽伯鐸　**春**
1572　油彩畫布
76.6×57cm
Bergamo個人藏

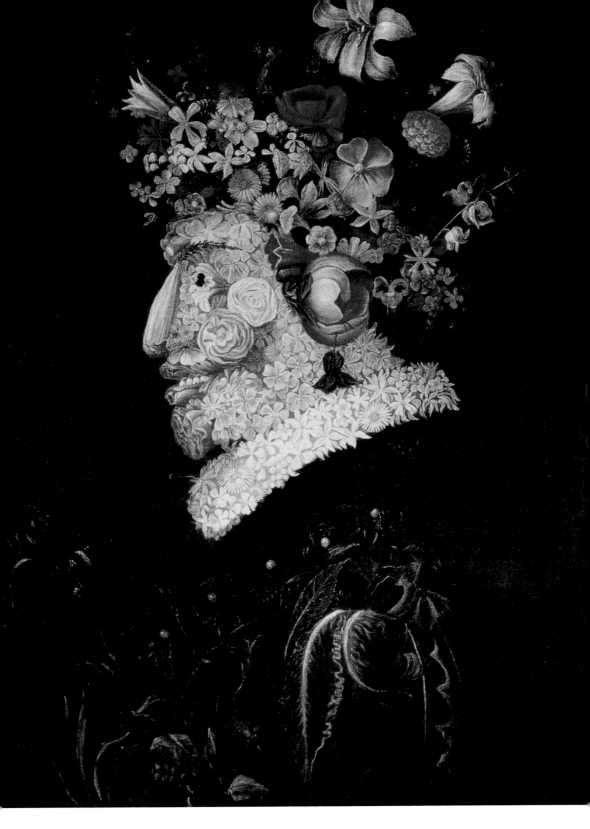

155

透過科馬尼尼的詩句詮釋，阿欽伯鐸的創作思想就更形明朗了。如詩文的文體一樣，阿欽伯鐸繪製複合頭像時慣用圖像的雙關語表達內容，讓一幅畫同時擁有雙重意涵。就像這幅〈花神〉一樣，近看是幅細密寫實的花卉圖錄，每朵花都可以清楚辨識它的科屬名稱；遠看此畫時，這些花卉在視覺上立刻聚合成一個人的胸像，而且畫中人物正目視著觀眾說話示意。此幅〈花神〉就這樣不斷地在觀眾面前變換著角色，讓觀畫者游離在靜物和人物之間，深深地陷入思考的迷宮之中。

阿欽伯鐸在繪製三幅〈花神〉的同時，於1590年左右也畫了一幅〈維吐努斯〉（Vertumnus）。這幅羅馬神話中具有改變容貌法力的四季之神，也是果樹之神的維吐努斯，是阿欽伯鐸特意為皇帝魯道夫二世量身打造的複合頭像畫。倫巴佐（Giovanni Paolo Lombazzo）曾在其1591年出版的《思想》（Idea）裡面提到，皇帝魯道夫二世等待這幅畫已經等得不耐煩了。最後，這幅畫終於在1591年從米蘭寄到魯道夫二世手中。科曼尼尼也於1591年為此幅〈維吐努斯〉寫了一首詩，詩中指出，阿欽伯鐸在這幅畫中把魯道夫二世塑造成掌管四季變化的維吐努斯。

這幅〈維吐努斯〉是個正面對著觀眾的複合頭像，阿欽伯鐸在作畫之初，已預設好為皇帝造像，因此選中了具有變容神力的四季與果樹之神來代表皇帝的角色，運用維吐努斯司管的四季植物——盛開的花卉、成熟的蔬果和五穀雜糧等為構圖元素，建構出魯道夫二世的容貌。所以在這幅〈維吐努斯〉，可以透過面相特徵——高挑的眉毛、懸膽的鼻樑、飽滿的臉龐、浮腫的眼袋、八字鬍和滿腮的髭鬚等，辨認畫中人物乃魯道夫二世。

阿欽伯鐸意在展現魯道夫二世的英明睿智，以及在他統治下國泰民安、五穀豐登的榮景。所以引借掌管四季更迭、照料四時植物生長的維吐努斯為象徵，結合四季的花果等農作物，拼組出萬象崢嶸、吉祥富貴的光景。他以一個去蒂的南瓜頭為前額，利用南瓜輻射的瓣形凸顯頭部的核心，也就是思想的中樞部位；再以紅蘋果和桃子撐起兩頰，運用強烈的對比色彩——綠色的前額

（右頁）阿欽伯鐸
維吐努斯 約1590
油畫 68×56cm
Balsta, Skokloster宮藏

156

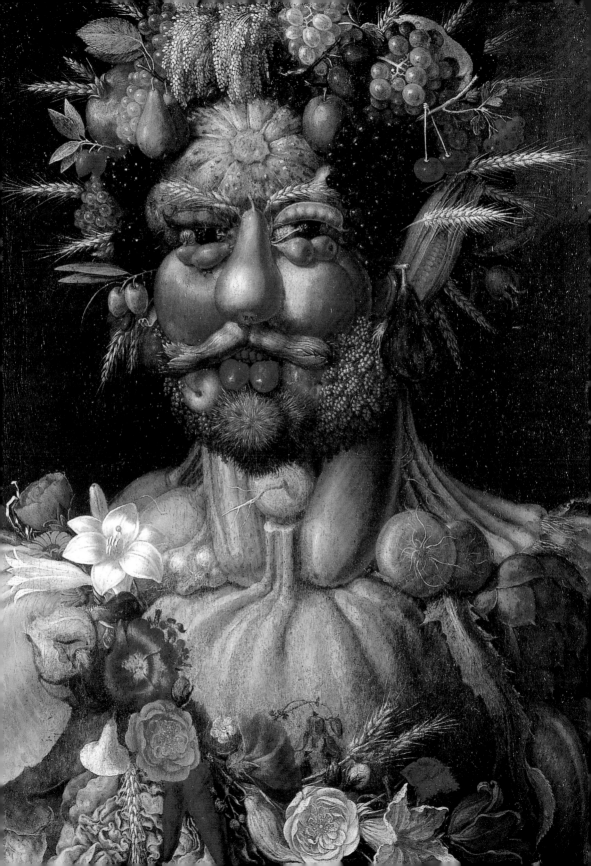

搭配鮮紅的雙頰，來活化人物的表情。接著又用金色的麥穗勾出高挑的眉毛，用紅西洋梨架起鼻樑，用兩只紅櫻桃塑造魯道夫二世特有的前凸下唇。然後以兩只核果莢在嘴巴上面撇出八字鬍，以帶殼的栗子和粟米共同搭配成魯道夫二世的滿腮于思，並在唇下兩側透過兩只小蘋果加強魯道夫二世特有的前凸下巴。最後集合四季的水果和穀物，讓它們色彩繽紛地穿插在一起，形成頭上的華麗冠冕，脖子是用長條狀的茄子、櫛瓜、白蘿蔔及蔥蒜，依人體頸部的結構搭起來，就連喉嚨和鎖骨都清楚地畫分部位，接連在脖子下端的胸膛是一顆大南瓜；從脖子到胸膛上部的色彩，採用淡褐綠的淺色調，由此可以看到阿欽伯鐸熟諳人體解剖學方面的才華。衣服是用各節令綠色蔬菜的葉子，順著肩膀和胸部肌肉的起伏搭配出來；展現出皇帝雄糾糾的氣勢；衣服上面還配上一條飾帶，這條飾帶是由色彩繽紛的各種月令花卉串成的，鮮艷的彩帶搭配在翠綠的衣服上，更顯得絢麗耀目。這樣一來，畫中的維吐努斯就像蒞臨慶典的皇帝一般，散發出無比尊貴的威儀。

　　阿欽伯鐸從1563年以降一系列的「四季」畫，都是分為春夏秋冬四個畫面呈現，到了晚年才凝聚春夏秋冬構圖的精華，集中在這幅〈維吐努斯〉上面作一個總結，借重司掌四季變化、照管節令植物的維吐努斯的象徵意義與變容神力，影射魯道夫二世的英明與才幹，也兼頌揚帝國在明君領導下幅員廣大、物產豐富、風調雨順、國泰民安。阿欽伯鐸藉由此畫打造了魯道夫二世皇帝的神話，彰顯皇帝如神祇般的威能，促使四季合一成為永春，也透過這個統合四季的譬喻，暗示帝國的統一。由此可以看出，這幅〈維吐努斯〉是阿欽伯鐸眾多複合頭像畫中的經典之作，在這幅構圖裡集合了肖像畫和複合頭像畫的精髓，以單幅構圖綜合了整系列「四季」和「四元素」淵深廣博的內涵，也以一幅畫橫跨了肖像畫和靜物畫的領域，更重要的是，這幅畫中還隱藏著「天行健，君子以自強不息」的大道理。

　　融合四季於一體，這種不分春夏秋冬的概念，可上溯至西元前七世紀的田園牧歌《工作與時日》（Werke und Tage），赫西

（右頁）弗里斯
（Adriaen de Vries）
皇帝魯道夫二世銅像
1603　銅　高112cm
維也納藝術史博物館藏

俄德（Hesiod）在詩中首度嘗試把神話故事的神仙和人類安排在一個時序中，並按照世界秩序的變遷，將世界分為黃金時代、白銀時代、青銅時代和黑鐵時代。在起初的黃金時代裡，人類與動物和睦相處在四季如春的樂園中，過著無憂無慮的生活；其次是白銀時代到來，人性的萌芽產生了神人之分，也開始了春夏秋冬的季節變化；然後是青銅時代降臨，人類開始農耕畜牧自立更生的生活；最後進入了黑鐵時代，在這時期世界毫無法治可言，充滿了暴力、爭鬥和恐怖。奧維德（Ovid，西元前43年——西元後18年）在《變形記》（Metamorphosen）裡，把赫西俄德的時序體系改成了世界因人性墮落而造成日益惡化的因果循環關係，人類從原初沒有生老病死、無憂無慮的生活，逐次降至人神對立、男女有別的生活，然後進入辛勤工作、生育子女的生活，最終因利益爭奪致使道德崩潰，暴力相向的結果，恐怖的死亡以及地獄都降臨人間。

不管赫西俄德或奧維德，在詩歌中都把最初的黃金時代形容成沒有寒暑之分的世界，在這氣候溫和、花木扶疏、五穀豐登的大地上，人類、蟲魚、飛禽和走獸皆各取所需、和睦共處，這個臆想中幸福永生的世界，便是神話故事中阿爾卡迪（Arkadien）和聖經中伊甸園（Paradies）的理想藍圖。阿欽伯鐸在〈維吐努斯〉中結合四季花果作物豐收的景象，象徵神話中的黃金時代，也代表聖經中的伊甸園，意圖藉由構圖的隱喻，抒發生民回歸黃金時代、重返伊甸園的渴望。值此土耳其大軍進逼歐陸危及社稷之時，阿欽伯鐸費心策畫這幅〈維吐努斯〉，表達他心繫朝廷的情懷，冀望皇上體察民心力治圖強，使帝國在皇帝英明的領導下，步上黃金時代的康莊大道。

返鄉專注於複合頭像的創作

返回故鄉養老的阿欽伯鐸顯然有更多的時間專注於複合頭像的創作，運用倒轉畫概念繪製的〈菜圃園丁〉，應該是他此時的

（右頁）阿欽伯鐸
菜圃園丁
約1590　油畫
35.8×24.2cm
Cremona, Civico Ala
Ponzone博物館藏

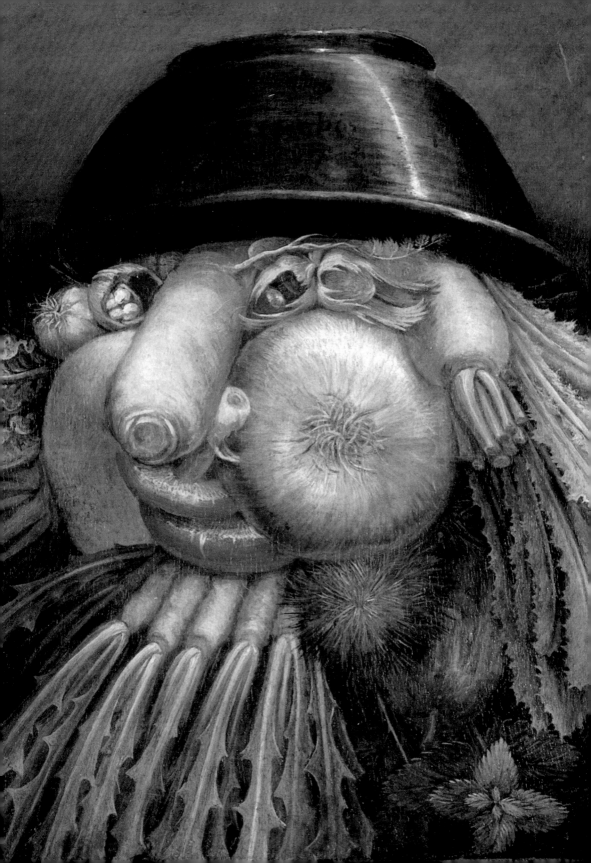

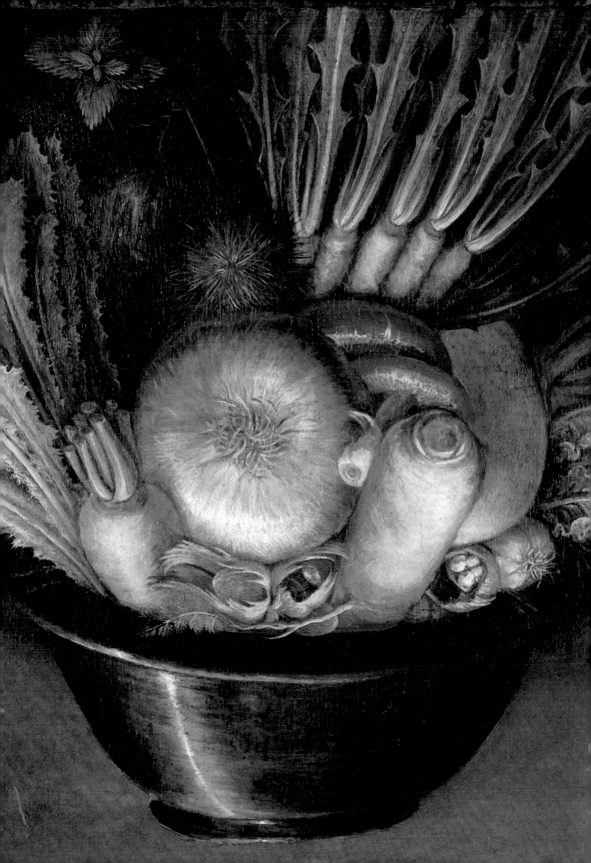

作品。這幅構圖中園丁的鼻子是用一根白蘿蔔、眼睛用栗子和葡萄、嘴巴用兩片磨菇組成的，鼓起的臉頰由一個大紅蘿蔔和一個大洋蔥構成，頭髮和鬍子則由菜葉排列出來，頭上的帽盔是一個倒扣過來的陶缽。這樣的組合呈現出來的是一個肥胖憨厚的庄稼漢臉孔，畫中充滿了詼諧逗趣的模樣。若將此複合頭像作180度倒轉，展現在眼前的構圖立即變成一盆廚房裡盛滿田園蔬菜的靜物畫。在這幅構圖中，阿欽伯鐸極盡靜物寫實的功力，詳細地描繪出構圖中每個元素的表面紋理和色澤，以倒轉過來的靜物畫而論，這是幅寫盡物象的靜物寫生；而就正向的園丁頭像而言，似乎在率真憨直的面容底下隱藏著某些嘲弄的意味。這幅畫中細心的筆觸和強調物體表面反光效果的技法，正是阿欽伯鐸晚年繪畫風格的表現。

　　類似的荒謬頭像也出現在一幅名為〈水果藍與臉孔〉的構圖中，這幅畫由於倒轉構圖的動機與〈菜圃園丁〉非常相似；而且採用上下兩個裝水果的容器的概念，與1570年左右那幅〈廚師〉類似；並且在用蘋果和桃子為臉頰，以西洋梨為鼻子，採用櫻桃為嘴巴，也以葡萄為頭髮的動機，又與1590年左右的〈維吐努斯〉相同，因此這幅倒轉畫被認為應當是阿欽伯鐸在1590年左右的作品。還有透過畫中精細的筆觸和細膩的局部著色技法，也反映出此畫是阿欽伯鐸晚年的繪畫風格。

　　阿欽伯鐸這種利用複合頭像概念發展出來的倒轉畫理念，可能來自於哈布斯堡宮廷收藏的工藝品，他結合了複合頭像與倒轉畫的雙重作用，大加發揮奧維德《變形記》的意涵，在複合變形的創作觀念上，又摻入了旋轉方向調換屬性的構思。他的倒轉圖像在內容上可能不若複合頭像畫的含意來得深奧，但是所引發出來的即興效果與趣味性，遠遠超過複合頭像畫。

　　阿欽伯鐸在完成〈維吐努斯〉之後，又畫了一張結合四個季節於一體的〈四季〉，這幅複合頭像以四分之三的側面朝向左方，構圖的安排和光影的表現，都呈現出比自己以前畫的複合頭像更具立體感，也擁有更多的空間感。而且這幅畫中的構圖元

（左頁）阿欽伯鐸
菜圃園丁（上下倒轉圖）

阿欽伯鐸　**水果籃與臉孔**　約1590　油畫　55.9×41.6cm　紐約私人藏

阿欽伯鐸　**水果籃與臉孔**（上下倒轉圖）

素，全部來自1563年和1573年的四季系列——〈冬〉的枯幹和常春藤，〈秋〉的葡萄，〈夏〉的水果和麥穗，〈春〉的花朵，共同在這裡組成一個老人頭像。

同樣的以斑駁斷裂的枯樹幹來形構老人的五官，用苔蘚裝點老人的髮鬚，但是此畫中的老人更以眾多修剪齊頭的短枝，凸顯鼻子、額頭和下巴的肉疣，凹癟的嘴巴微露著無牙的牙床，在強烈的光影對照下，這個老人更加顯露出飽經風霜、面容寂寞感傷的樣子。阿欽伯鐸在畫這幅作品之時，可能參考了達文西的一幅〈老人素描〉，兩幅畫在深陷的雙眼和巨大前凸的下巴，以及咪眼凝視的表情上相當神似。這幅〈四季〉身穿各種花朵綴成的衣服，頸部的枝條上吊著成串的麥桿，彷彿在肩上罩著金黃色的披肩；頭上裝飾著葡萄、蘋果、桃子、西洋梨、棗子和常春藤，兩顆紅櫻桃有如耳環垂掛在耳邊；額頭上兩根枝幹向兩側上方延伸，形成兩支鹿角，其中一支的樹皮被刻意削開，露出的木頭上簽署著「ARCIMBOLDUS P.」。

大約同時繪製，同樣都是集合四個季節於一個頭像中的兩幅畫，〈維吐努斯〉展現的是一個雄糾糾氣昂昂的人物，繽紛華麗的色彩襯托出人物精神抖擻的樣貌，威武自信的神態顯示著領袖的氣宇，這些都告訴我們，阿欽伯鐸畫這幅〈維吐努斯〉之時，是著重在表現君臨天下的皇帝威儀，因此構圖採用傳統君王肖像畫的正面形式。至於〈四季〉則強調著老邁的臉孔和微駝的姿態，臉孔和脖子顏色暗沈，幾乎與昏暗的背景色調一致，尤其是老人面帶感傷的神情，好像是在訴說著歲月的樣子。從這些明顯的差異性，我們可以看出，阿欽伯鐸此幅〈四季〉並非特定人物的寫照，他可能是有感年老體衰，透過自己享譽畫壇的四季題材，為自己的人生下一個結論，藉由此畫中四分之三轉頭回望的感傷神情，道出心中對皇帝的無限懷念。

回到米蘭後的阿欽伯鐸，除了作畫之外，也在米蘭的藝文圈相當活躍，他在生命的最後日子裡，就與這些藝文人士密切交往，與他們談論自己的大膽創意；也常招待藝術家觀賞自己的

（右頁）阿欽伯鐸
四季 約1590-1591
油畫 60.4×44.7cm
紐約私人藏

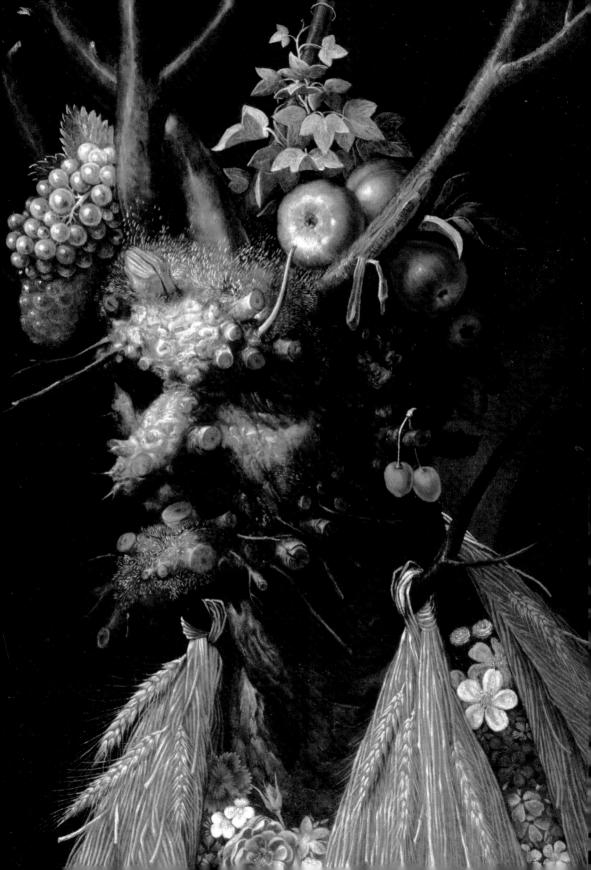

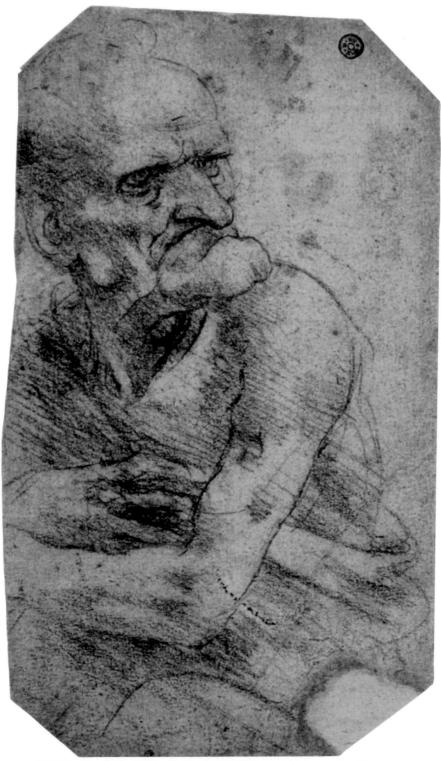

達文西　**老人素描**　素描　羅馬 Istituto nazionale per la grafica藏

新作，聽聽他們的評語，偶爾還為皇帝魯道夫二世設計一些工藝品，如碧玉製的瓶蓋、和黑檀木鑲象牙的寫字櫃等。皇帝魯道夫二世為了表達對阿欽伯鐸的謝意，於1592年5月1日賜予阿欽伯鐸「宮廷伯爵」（Pfalzgraf）的稱號。1593年7月11日，這位載譽終身的哈布斯堡三朝宮廷畫家，病逝在家鄉米蘭的寓所，享年67歲。

結語—矯飾主義代表畫家

阿欽伯鐸的複合頭像畫在其生時已經聞名遐邇，他以常見的動植物和器物構組人物頭像的手法，令人耳目一新；人們驚訝於他的創意之餘，也對畫中撲溯迷離的內容感到興趣，進而根據畫中的組合元素大肆發揮推理與想像。觀賞阿欽伯鐸的複合頭像畫，有如展開視覺的遊戲一般，人們不覺地便陷入思想的迷宮內，在虛幻和捉摸不定的感覺中，著急地尋求迷宮的出口，迫切地想要找到畫中蘊藏的旨意。這些以精密寫實技法描繪的複合頭像，構圖中充滿著畫家淵博的知識和靈活的巧思，正好迎合十六世紀百科全書式收藏家的品味。上乘的畫作品質加上玩味無窮的題材，讓阿欽伯鐸滿載聲譽，深獲哈布斯堡三朝皇帝的寵愛。皇帝們面對這些具備精美畫質，擁有包羅萬象的科學常識，以及深藏圖像雙關語隱喻的畫作之時，愛不釋手的情形是可想而知的。

在今日阿欽伯鐸被視為矯飾主義的代表畫家，主要的原因就是來自於他的複合頭像畫。他的複合頭像畫可以說是靜物畫，也可說是肖像畫，構圖裡以物喻人或一語雙關，所引發的思索和聯想都是耐人尋味的。不論畫中是否如人所說的暗藏著嘲諷時政的意涵，這些複合頭像畫反映的確實是矯飾主義的時代和文化現象；政局的詭譎多變、宗教威信的動搖、修辭學的興盛、新科學的探索，乃至於航海時代的新世界觀等，在阿欽伯鐸的複合頭像畫中都可找到足跡。可以說，阿欽伯鐸畫出了十六世紀矯飾主義的時代臉譜，他是一個畫家，也是哲學家，更是滿腹經綸的圖像

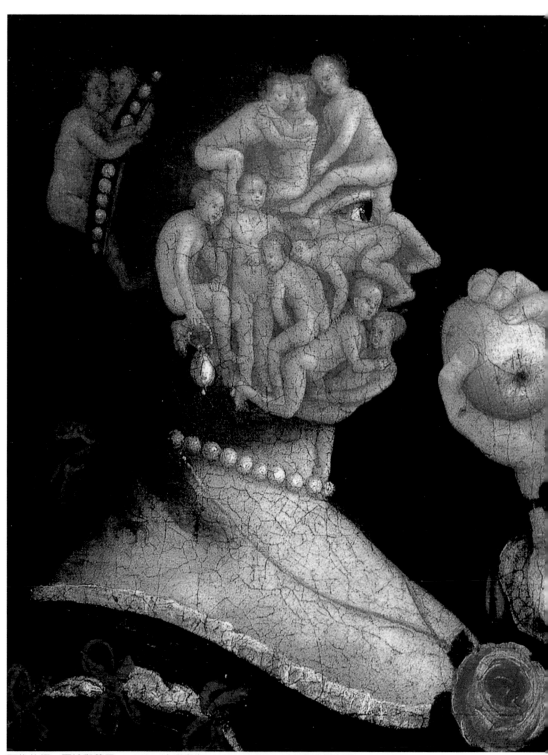

阿欽伯鐸　**夏娃與蘋果**　1578　油彩畫布　43×35.5cm　巴賽爾個人藏

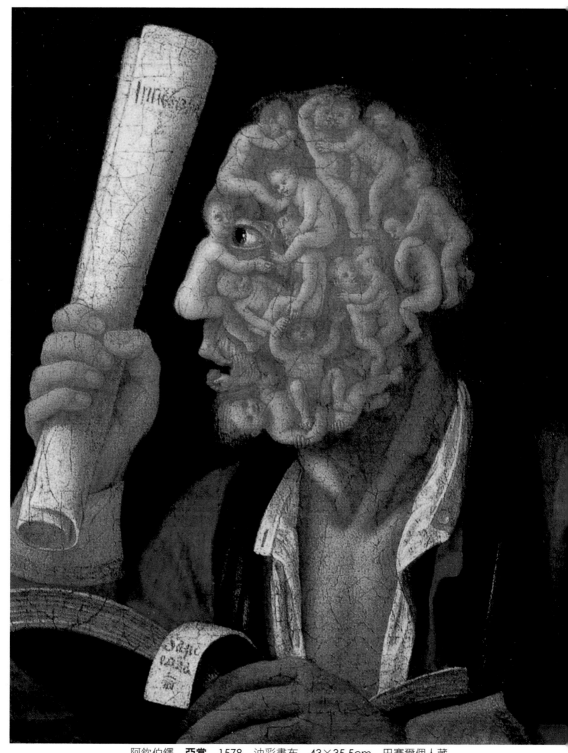

阿欽伯鐸　**亞當**　1578　油彩畫布　43×35.5cm　巴賽爾個人藏

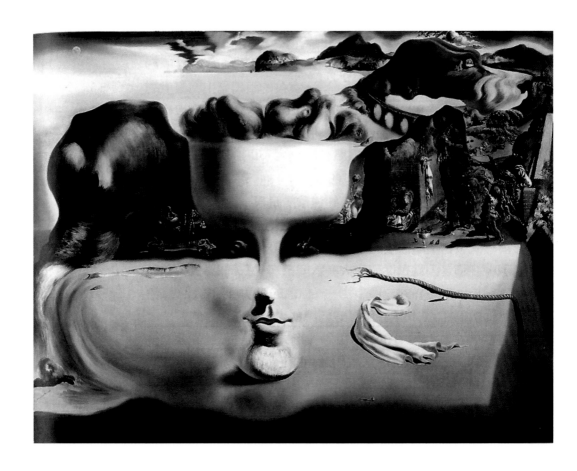

學家。透過他的複合頭像畫,可由微觀的世界看到宏觀的世界,他的複合頭像畫就像宇宙的萬花筒一樣,隨時變換著場景,展現生生不息的生命萬象。

　　自從1937年阿欽伯鐸在紐約現代美術館被譽為達達和超現實主義藝術的啟迪者以後,他就成為錯覺和怪誕繪畫的宗師。而在1987年威尼斯「阿欽伯鐸效應特展」時,他被奉為現代藝術先驅。他那奧妙的構圖,對廣告和視覺藝術的影響力,更是無法否認的。

達利
海灘上的水果盤與臉孔
1938　油畫
114.2×143.7cm
Wadsworth
Atheneum, Hartford,
Connecticut藏

居瑟培・阿欽伯鐸　年譜

Joseph Arcimboldi

1492	哥倫布發現新大陸。
1517	10月31日路德張貼反對贖罪券的「九十五條論綱」。
1519	達文西過世。
	1月12日神聖羅馬帝國皇帝馬克西米連一世駕崩，其子查理五世登基。
1520	拉斐爾過世。
1521	在沃姆斯（Worms）的國家會議上，查理五世將奧地利領土賜給其弟斐迪南一世。
	1月3日教宗頒布詔書，革除路德的教籍。
1523	11月克雷蒙七世當選為教宗。
1526	居瑟培・阿欽伯鐸誕生於米蘭一個繪畫家庭，父親為比亞鳩・阿欽伯鐸，母親為奇亞拉。
1527	1歲。5月6日「羅馬大劫」開始，查理五世的軍隊攻陷羅馬城。
	薩克森將路德派定為官方信仰，到了1530年，神聖羅馬帝國境內一半的地區成為新教的領地。
1528	2歲。杜勒過世。
1529	3歲。土耳其第一次圍攻維也納。

1530	4歲。3月查理五世被教宗加冕,「羅馬大劫」結束。
1531	5歲。米蘭公國被查理五世併吞。
1532	6歲。土耳其第二次圍攻維也納。
1534	7歲。保羅三世當選為教宗。羅耀拉創立耶穌會。 科雷吉歐過世。
1540	14歲。帕米賈尼諾過世。
1543	17歲。哥白尼發表〈天體運行論〉,提出地動說,倡 言太陽為宇宙中心。
1545	19歲。1545-63之間召開多次特倫托大公會議(The Council of Trent)。
1551	25歲。因境內80%人口改信新教,斐迪南大公邀請耶穌 會士進駐奧地利進行改革。 父親過世,3月阿欽伯鐸接掌父親在米蘭大教堂未完成 的工作,開始獨當一面。 為哈布斯堡家族設計家族徽章。
1555-56	29/30歲。奧格斯堡宗教和談後,查理五世遜位,導致 哈布斯堡家族自此分為兩個世系——西班牙的哈布斯 堡和奧地利的哈布斯堡。
1558	32歲。為科摩大教堂設計祭壇織錦畫。 查理五世之弟斐迪南一世登基為神聖羅馬帝國皇帝。
1562	36歲。赴維也納擔任斐迪南一世的宮廷畫家。
1563	37歲。首次畫「四季」系列作品。
1564	38歲。斐迪南一世駕崩,長子馬克西米連二世繼承神 聖羅馬帝國皇位。
1566	40歲。畫〈圖書館員〉和〈律師〉,完成「四元素」 系列畫作後,返回義大利。
1568	42歲。封帖歐寫了《宮廷畫家阿欽伯鐸的四季與四元 素》詩篇。
1569	43歲。重回維也納擔任宮廷畫家。

1570	44歲。策劃兩場皇室婚禮——安娜公主與西班牙菲力浦二世的婚禮，以及伊莉莎白公主與法國查理九世的婚禮。
	畫倒轉畫〈廚師〉。
1571	45歲。策劃奧地利斯迪里亞大公查理與巴伐利亞公主瑪利亞的婚禮。
1572	46歲。策劃魯道夫二世受封匈牙利王的加冕大典。
1574	48歲。畫〈酒保〉。
1575	49歲。皇帝馬克西米連正式承認阿欽伯鐸私生子本篤的合法繼承人身分。
1576	50歲。皇帝馬克西米連二世逝世，長子魯道夫二世繼任神聖羅馬帝國皇位。
	提香過世。
1579	53歲。反宗教改革開始。
1580	54歲。皇帝魯道夫二世確認阿欽伯鐸家族的貴族身分。
1582	56歲。被皇帝委派至德國坎普頓蒐集珍禽異獸。
1583	57歲。魯道夫二世將帝國首都從維也納遷到布拉格。
1585	59歲。繪〈騎士比武大會設計圖〉。
1586-87	60／61歲。繪〈蠶絲的生產和加工〉。
1587	告老返回故鄉米蘭。
1589-91	63-65歲。繪製三幅〈花神〉和〈維吐努斯〉。
1591	將〈維吐努斯〉寄給皇帝魯道夫二世。
1592	66歲。5月1日皇帝魯道夫二世賜予阿欽伯鐸「宮廷伯爵」（Pfalzgraf）的頭銜。
1593	67歲。買了一塊碧玉製作瓶蓋，又為魯道夫二世設計寫字櫃。
	7月11日阿欽伯鐸病逝米蘭寓所。
	鄂圖曼戰爭開始（1593-1606）。

國家圖書館出版品預行編目資料

阿欽伯鐸Arcimboldo / 賴瑞鎣著.
-- 初版. -- 臺北市：藝術家，2015.04
176面；17×23公分. -- (世界名畫家全集)
譯自：Arcimboldo
ISBN 978-986-282-145-9(平裝)

1.阿欽伯鐸(Arcimboldo, Giuseppe, 1527-1593)
2.畫家 3.傳記 4.義大利

940.9945 104002021

世界名畫家全集
矯飾主義臉譜畫家

阿欽伯鐸 Arcimboldo

賴瑞鎣 / 著

發行人　何政廣
主　編　王庭玫
編　輯　陳珮藝
美　編　郭秀佩
出版者　藝術家出版社
　　　　台北市重慶南路一段147號6樓
　　　　TEL：（02）2371-9692～3
　　　　FAX：（02）2331-7096
　　　　郵政劃撥：01044798 藝術家雜誌社

總經銷　時報文化出版企業股份有限公司
　　　　桃園縣龜山鄉萬壽路二段351號
　　　　TEL：（02）2306-6842
南部區域代理　台南市西門路一段223巷10弄26號
　　　　TEL：（06）261-7268
　　　　FAX：（06）263-7698

製版印刷　欣佑彩色製版印刷股份有限公司
初　版　2015年4月
定　價　新臺幣480元

ISBN　978-986-282-145-9（平裝）
法律顧問　蕭雄淋